中公新書 2771

JN020656

山梨俊夫著

カラー版 美術の愉しみ方

「好きを見つける」から「判る判らない」まで

中央公論新社刊

はじめに

## 美術の入口

美術の世界に入る扉はいくつもある。心の準備があれば見つけるのはたやすいし、たまたま見つかることもある。けれどたくさんの扉から自分に合ったものを選ぶのは、他人任せ（ひと）にできない。そんなとき、扉の向こうはどんな様子なのか、少しは知っておいたほうが、選ぶときに戸惑いが小さくなる。本書は、数ある扉から七つを選んで、その内側を案内する。美術の世界への最初の道標（みちしるべ）になればと願いつつ。

本書は、名画や美術史の解説を目的にしていない。普段美術にあまり縁のない人や、美術は面白そうだけど近づき方が判らないと思っている人が愉しむきっかけになればとの思いをもって著わされている。

日々の暮らしのなかで、私たちはいろいろな形で美術に触れる。美術に用はないと思って

i

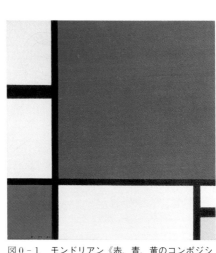

図0-1　モンドリアン《赤、青、黄のコンポジション》　1930年

いる人も、よく判らないと感じている人も、じつは美術と無縁ではいられない。

本書では、「関心を開く」、「見つける」、「読む」、「比べる」、「判る判らない」、「参加する」、「敷居をまたぐ」という七つの扉を設けてみた。どの戸口でもいい。そこを開けた奥には、愉しみや感覚の喜びが待ち構えている。難解な美術論や厄介な美術史はできるだけ避けていこうと思う。

## 抽象絵画は判りやすい？

理解するのがむずかしい絵も、少し踏み込んで事情を知ると、そう複雑な成り立ちはしていない。美術作家たちが作品をつくる動機は、簡潔なものが多い。例を挙げよう。二〇世紀の始め、最初に抽象絵画を始めた画家のひとりに、ピート・モンドリアンがいる。黒い直線で格子を描き、隙間の白地のあちこちを赤、青、黄で塗っていく。そんな絵（図

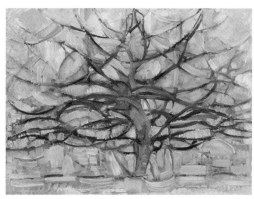

図0-2　モンドリアン《灰色の木》　1911年

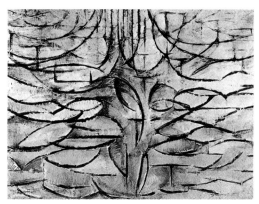

図0-3　モンドリアン《花咲く林檎の木》　1912年

0−1）を、眼にしたことがある方も多いだろう。それがモンドリアンの代名詞だけれど、その前に彼は、こんな試みを繰り返した。花をつけた林檎の木を写生する。込み入った枝の

様子から、次第に線のリズムが見えてくる。すると木の姿よりリズムのほうが大事になって、木の佇まいを表わそうとする意図は消える。自然のなかに隠れていた線のリズムに画家の関心は集中する。その関心が強まるにつれて絵が変わる（図0−2）。

ついに林檎の木など跡形もなくなり、弓形の線が向き合ったり重なり合ったりするばかりになる（図0−3）。線の疎密で絵ができる。モンドリアンの抽象絵画は、自然の外見に隠れている線と色の関係を掘り出すことから始まる。

「線と色の」造形的関係が自然のなかに包まれていなくて平らな矩形のなかにあらわれている時が明らかにいっそういきいきしているんだ。」（『自然から抽象へ＝モンドリアン論集』）

「造形的関係」だけを取り出して絵にすると、抽象絵画が誕生する。

モンドリアンは、線と色の関係を探求し続けた。白地を黒の格子で区切り原色で埋める。作業は単純だけれど、格子をどうつくるか、色をどう配置するかは、鋭敏な感覚と熟慮が必要になる。そこに現われる線と色は、強さと鮮やかさで見る人の心を打つ。絵画自体の強靭さがつくり出される。

画家、彫刻家たちは、言葉で仕事の輪郭をつくってから作品制作を始めるのではない。作品は雄弁だけれど、その雄弁さは、言葉なしで直接伝えられる。傑作に出会うと言葉を失って沈黙に誘われる。

沈黙に浸ったのち、あの感動の正体は何なのか、言葉がさまざまに喚起

される。美術にはそういう力がある。作品を見る、美術を体験するということは、その力を身に浴びることとなのである。

## 判らなくても愉しめる

美術が判るとはどういうことなのか。絵について考えると、話を少し具体的にできるだろう。自然界や日常生活のなかで普通に見かける物が見えるとおりに描かれてあれば、その絵は判らないとはまず言われない。ところが、例に挙げたモンドリアンの抽象絵画のように、具体的なものの姿が消えていたり、パブロ・ピカソの絵のように、人間の姿が目鼻立ちも判らないほど分解されてしまう（図0−4）と、判らないとされる。現実生活で見かける物と描かれた物とが連想の糸で結ばれると、人は何が描かれているか判ったと判断する。それをもって判りやすい絵だと考える。同定がうまくいって納得し、腑に落ちた気になる。けれど、それは何が描かれているのかが判っただけで、画家が何を表わそうとしたかとは違う。

絵を一から十まで判るなどできはしない。判らなくともいいのである。少なくとも、絵から何かを感じ取ることが大切だ。感動といった深いものではなくとも、何か謎めいておもしろい、この色は魅力的だ、といった感想を抱けば、絵に共感を寄せることになる。そして、絵に限らず全部を判ることがないのは、翻ってみれば、絵がそれだけ豊かであるということだ。絵に限

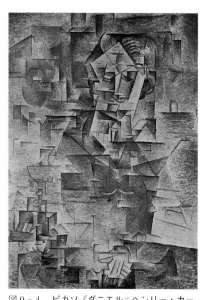

図0 - 4　ピカソ《ダニエル = ヘンリー・カーンワイラーの肖像》 1910年

扉を開けたあとは、人それぞれ好きなやり方で望む方向に向かって行けば、必ず美術はなにがしかの反応や手ごたえを与えてくれる。さ迷うのも、一途に進むのも、広く眺め渡すのも、それは扉を開けた人の自由に任されている。

らず、彫刻でも版画でも、どれもたくさんのことを話してくれる。それに耳を傾けるには、少しの共感が出発点になる。

七つの扉は、美術の世界をのぞく入口に通じる道を示している。ひとつ選んでみてもいいし、次々に開けてみてもいい。いったん扉を開ければ、多種多様な美術の広く深い空間に通じている。

目　次

凡　例

- 本書では読みやすさを考慮して、引用文中の漢字は原則と
して新字体を使用し、一部の漢字を平仮名に改めた。読点
やルビも追加した。
- 新書という性格から、引用元の出典表記は最小限にとどめ、
巻末に引用文献一覧を付した。
- 引用中の〔　〕は著者による補足である。

カラー版

# 美術の愉しみ方

「好きを見つける」から「判る判らない」まで

# 第1章　関心を開く

## 関心の種

　美術作品は、こちらの態度に応じて心置きなく反応してくれる。何もしなければ何も応えない。テレビでも、街中でも、日常生活で美術に出会う機会はずいぶん多い。

　ときどき時間をかけてじっと見れば、小さな発見がある。いままで見過ごしてきたものに気づくと、引っ掛かりができる。この絵では、描かれた物の前後の関係がおかしい、人物の顔つきに複雑な表情が隠されているようだ。この彫刻は前から見ると堂々としているのに横から見ると扁平でどことなく貧弱だ。そんな気づきがすでに関心にほかならない。関心の芽は生き続け、それを少しずつ積み重ねると、やがて関心は枝葉をつけていく。

3

## 芽の育て方

絵や彫刻に、何かを見つけても、ほかの人も同じように気づいているかもしれない。けれど、人と同じでは意味がないなど思わなくていい。初めて出会った作品から受ける感じは、人それぞれに違ってもそれほど大きな差はない。

自分が感じた印象を、作品に尋ね返して確かめる。そうすると、さらに最初の感じが強められたり、別の印象が加えられたりする。受けた感じに厚みができ、やがて作品がまるで生きているかのように対話が出来あがっていく。この色はどんな仕組みで出来ているのか、この人物像はなぜ右腕だけが太いのだろうか、そんな疑問の答えは作品のなかにある。けれど、見る人が自分の眼で見つけ出さなければならない。

作品との応答は、見る人の自問自答にすぎないとも言える。自分の関心がそこに表われるから、作品は見る人が自分を映し出す鏡に似ている。

関心が膨らみ広がっていくと、少なからず言葉を呼び覚ます。自分のなかで説明する言葉が発生する。そういう言葉の発生は、関心の焦点をつくって、次にまた美術と出会うとき、いろいろな部分に新たな気づきが生まれる。そして関心の方向は多岐にわたり、関心の芽はその人の精神に根を生やす。

## 苦労は不要

作品との出会いを積み重ねるばかりが、関心の成長を促すわけではない。気になる作品や作者があると、もっと知りたくなる。作品が生まれた背景や作者が生きていた時代について、画集や辞典で調べると、感じたことに裏付けができたり、最初の感じが修正されたりもする。ほかの作品も見たい、画家の生い立ちを詳しく知りたい、同じ時代の絵にはどんなものがあるだろう、と関心の幹は太くなる。

美術を愉しむ第一歩は苦労要らずのほうが、誰もが取りつきやすい。興味を抱いた作品を、しばらく見つめるだけでもいいのである。作品の細かい部分はすっかり記憶の底に沈んでしまうかもしれない。それでも別の作品とつながって思いがけなく記憶の沼から浮上し、ふたつが響き合うときもある。すると興味や関心は、さらに強くなる。好奇心の触手を伸ばしておけば、出会いは向こうからやってきたかのように起きる。

## 出会いの形

少し例を挙げて話を進めよう。筆者は美術界で長い間仕事をしてきたから、美術作品を無数に見ている。そのために、街角で偶然眼に留まった作品が記憶の堆積と響き合い、不意に感嘆符が胸に湧く。

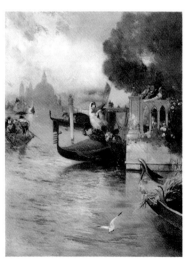

図1-1　セザンヌ《水浴する3人の女》　1877-78年

図1-2　川村清雄《ヴェニス図》　1900-10年代

あるレストランで見かけて、大いに驚いた体験を挙げる。壁に掛かった絵に眼をあげると、ポール・セザンヌの水浴する裸婦たちがそこにいた。何点も描かれた同じテーマのうちでもそれは、大きさもあるし、画面はよく描き込まれていて完成度が高い。その実物ではなく、

6

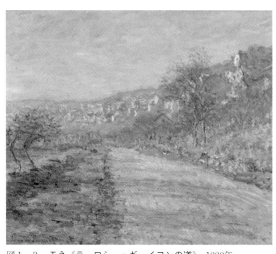

図1‐3　モネ《ラ・ロシュ゠ギュイヨンの道》　1880年

同じ主題、同じ時期の作品を挙げておく（図1‐1）。フランス料理店の入口でいきなりセザンヌの良質な絵に出会ったのは二〇年以上も前のことだけれど、いまでもなお鮮明に思い出す。

さらに以前のこと、銀座の横丁に入るといくつも並んでいる画廊の一軒の店先に、白っぽい風景画が掛かっていた。ひと目見て、明治時代にイタリア留学して西洋画を日本に植え付けた川村清雄が、ヴェネツィアを描いた絵だと判り（図1‐2）、携帯電話などない時代、すぐに公衆電話から知人に電話した。絵が良質な割に価格が安かったので、川村清雄が売りに出ていると知らせたのだが、いまはもう、どこの美術館の誰に電話したか覚えていない。それでも絵は覚えている。

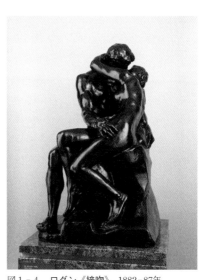

図1-4　ロダン《接吻》 1882-87年

者のモネの絵を見る眼から、青年期に誰もがもつあこがれが異国の風景画に向かって放たれていた。フランスの田園地帯を描くその絵に、見るたびにあこがれは深まっていった。

遠い丘の斜面に立つ白壁の家、冬枯れの並木道、道端に溜まる青みがかった菫色、それが冬の日を浴びて光る。画家が並木道にイーゼルを立てて描こうと思ったのは、明るい冬の光と、白や菫色や朱や青の穏やかな色彩の宴なのだろう。それがどのような効果を生み出す

こうしてみると、筆者の絵との出会いは、ずいぶん職業意識と結びついているが、眼に留まった瞬間の胸がドキッとする驚きは、初心のころと変わるものではない。一〇代後半の浪人生のころには、上野の国立西洋美術館に出かけては鬱屈を晴らしていた。クロード・モネの《ラ・ロシュ゠ギュイヨンの道》（図1-3）や《接吻》（図1-4）などのオーギュスト・ロダンの彫刻に見入っていたことを思い出す。筆

8

か、多彩な色のバランスを図るたゆみない試みの一環としてこの絵は描かれた。けれどそういう見方は、後日、モネについて知識を仕入れてからのものになる。最初に彼の絵と出会っていきなりそんなことが判るはずはない。異国へのあこがれが眼を覆う膜になっていても、絵から何か刺激を受ければ、それは共感であり、愛着となる。関心の種が播かれたことになる。

そのように、美術作品との出会いは、最初は偶然に街で見かけるささやかなきっかけであったり、自分から美術館に出かけるいくらか積極的な行動であったりする。美術は神聖なものではないし、身構えて静かに鑑賞しなくてはならないものでもない。ただ、美術館などでは静かに見ることが求められる。それは他人への配慮である。賑やかにおしゃべりしながら見たり、蜜蜂のようにせわしなく動き回って作品の前を渡り歩いたりすれば、同じ空間で絵に見入っている他人の邪魔になる。沈黙のうちに集中している人への気遣いは必要である。そのために

この必要が常識になって、絵の前に立つと少しばかり窮屈な心構えに縛られる。美術はどことなく高尚で神聖なものとの固定観念ができて、美術館や画廊に入りにくくしている。敷居は、見る側の心理の問題で、美術館も画廊も通りすがりに気楽にふらっと立ち寄ればいい。きっと、何か心に引っ掛かる作品に行き当たる。

## 空飛ぶ人間

実物でなく画集でも、不意の出会いは生じる。古い記憶をもう一度思い返せば、マルク・シャガールの画集を繙（ひもと）いていたとき、ふたりの人間が空を飛んでいる絵に眼が留まった。絵だから現実にはあり得ないことをいろいろ表わせる。人間が普段着で空を飛ぼうと海中に深く潜ろうと自在だし、周囲との大きさの比率を変えれば巨人にも小人にもなる。空想の世界を現実風に置き換えるのも自由自在である。ときには見る人を巧みに騙（だま）す狙いが仕組まれる。

けれどその絵は、人の眼を欺こうと企（たくら）んではいない。男は腕に女を抱え、女は右腕を前に伸ばして、飛ぶ仕草もしないままに宙に浮いている。下のほうに小さな街が広がる。題名は《街の上で》（図1−5）。最初に見たときは、飛ぶとは思えない姿勢で飛んでいる一組の人間に不思議な感じを覚えた。絵だからできる詐術の面白さがある。

男は画家自身で女は最愛の妻ベラであり、下に広がる街は故郷ロシア（現ベラルーシ）のヴィテプスク。シャガールは遊学先のパリから数年前に故郷に戻っていて、結婚後二年ほどが経ち、ロシア革命が起きていた。画家はパリで新しい美術の息吹をいっぱいに吸い込み、キュビスムの波を浴びた。この絵にはその影響が刻印される。ヴィテプスクはユダヤ人が住む街で、シャガールにとっていつも心が還っていく愛着の深いところであった。そこに帰って、最愛の恋人と結婚を果たし、未来への希望を膨らませる革命のために働いている時期に

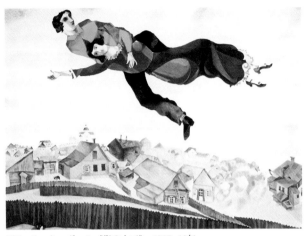

図1-5　シャガール《街の上で》　1917-18年

描かれている。

最初に見たときはそんなことを知るはずもない。ただ空飛ぶ男女から不思議な感じを受け、それが画家の名前とともに記憶にとどめられていた。もっと解説の詳しい画集や評伝を読むことを通して、画家の生涯や考えのさまざまな情報を得て、《街の上で》の見方にいくつもの視点ができてきた。

画家についていろいろ知ると、何だか童話の一場面のようだとの印象も、ロシア民話の絵本の記憶が画家のなかに生きているからだと判るし、空想が現実に親しく近づきながら、空想自身を軽やかに解き放つという彼の特徴に気づかされるようになる。関心や興味を育てていけば、絵の見方は豊かなものになる。

## 人間への興味

グラスを前に物憂い表情を漂わせる女が、所在なげに坐っている。絵の題名は《カフェにて（アプサントを飲む人）》（図1-6）。描いた画家は、エドガー・ドガ。描かれた時代は一八七〇年代半ばになる。筆者がオルセー美術館で実物を見たのは、画集で最初に出会ってから二〇年以上も経ってからのことだった。

女のけだるい表情から、都会の片隅に確かにこんな雰囲気の女がいるとの自分の記憶が思い起こされる。この絵の女は、帽子をかぶり胸飾りのついた服を着て、酒のグラスを前にして坐っているから客に違いない。けれども少しも楽しそうな様子が見えない。隣に連れもいるのに、気持ちは通わず別のほうに視線が向いている。髭面の男は、帽子の庇（ひさし）を押し上げ、パイプをふかし、女には素知らぬ風である。女はひとり、物思いに浸っている。生きることに疲れた様子が、日本のうらぶれた酒場の沈んだ空気にどこか似ている。

女の姿を画家の生きた時代に当てはめると、画家は自分の普段の生活を見つめているのが判る。資本主義が進展してブルジョワと呼ばれる富裕層と生活の苦労が絶えない下層階級の人々とが次第に色分けされ、その混じり合いで都会の生態が彩られていた。カフェに集う人々は中間の階層と呼べるだろうか。ドガのような画家や文学に野望を抱く若者は、カフェに通って、来るべき芸術を語り合った。この絵に描かれたのもそんなカフェの一隅である。

賑やかな議論、活気あふれる刺激の応酬は、ドガたちの精神生活に欠かせない栄養分となっていた。賑やかな集いの合間に、喧騒が遠のいたけだるい時間が差し挟まれる。画家はそのひとときに眼をやり、緩んだ生のリズムを見て取った。そしてそうした緩みにこそ、名もない人々の生活感がにじみ出ていると観察したのだろう。

ドガの鋭い観察眼と卓抜なデッサン力は、フランスの詩人ポール・ヴァレリーが称賛するように、人間の表情や動作をじつに巧みに描き出す。ほかにも、アイロンがけをする洗濯女の大あくびの瞬間を表わした絵（図1―7）があって、人間の飾らない生態が活写される。

そういう共感を大事にしたドガではあるけれど、ここではカフェで偶然見かけた客を描いているわけではない。着飾った女と髭面の男は画家の知り合いで、女は舞台女優、男は版画家と推定されている。それでも、友人をモデルにして彼がこうした絵を描く気になったのは、市井の人々に寄せる共感の強さに制作欲を後押しされたからであるだろう。

この絵では、描かれた人の表情や仕草から画家の意図や絵の意味を無理なく受け取れる。絵を見る人が描かれている世界を自分の現実に当てはめやすい。それが判りやすい絵をつくり出す。シャガールの飛行する人間の不思議にしろ、ドガが描く普通の人の表情にしろ、そこには絵を見る人の関心を開く鍵が用意されている。ふたりはともに、社会的に少しも特別なところがない人々を表わす。人間は誰しも人間に対して無関心ではいられない。人間が描

ろう。たくさん見ることで判るようになるのは、骨董に限らず絵や彫刻を始め美術作品全般に通じる。疑問をもったら作品で確かめる。それを繰り返すと良し悪しを感じ分ける基準が育つ。まずは見ること感じることで始まる。そして、見る機会を増やし、自ら播いた関心の種を育てていく。急がなくてもいいから、たくさん見ること、それが美術を愉しむ最良の第一歩となる。

図1-6　ドガ《カフェにて（アプサントを飲む人）》　1875-76年

### たくさん見る

骨董の世界では、とにかくたくさんの品物を見、焼き物などはたくさん触れば自然に良し悪しが判るようになる、とよく言われる。骨董商の徒弟時代の心覚えとして通用してきた教えだ

かれていれば眼を惹かれる。人間は人間を見てもっとも多様な感情を掻き立てられる。

文芸評論家の小林秀雄は、青少年を念頭に置いた「美を求める心」を次のように書き出している。一九五七年の一文である。

「近頃は、展覧会や音楽会が盛んに開かれて、絵を見たり、音楽を聴いたりする人々の数も急に殖えてきた様子です。その為でしょうか、若い人達から、よく絵や音楽について意見を聞かれるようになりました。近頃の絵や音楽は難かしくてよく判らぬ、ああいうものが解るようになるには、どういう勉強をしたらいいか、どういう本を読んだらいいか、という質問が、大変多いのです。私は、美術や音楽に関する本を読むことも結構であろうが、それよりも、何も考えずに、沢山見たり聴いたりする事が第一だ、と何時も答えています。

〔……〕

ピカソの絵が解らないというのは、それが見慣れぬ形をしているからでしょう。見慣れ

図1-7　ドガ《洗濯女》　1884-86年

て来れば、諸君は、もう解らないなどとは言わなくなるでしょう。だから、眼を慣らすことが第一だというのです。頭を働かすより、眼を働かすことが大事だと言うのです。」（小林秀雄「美を求める心」『真贋』）

〔同〕

そして、彼は簡潔に、しかし深い意味をもった言い方で、こう語ってもいる。

「美には、人を沈黙させる力があるのです。これが美の持つ根本の力であり、根本の性質です。絵や音楽が本当に解るという事は、こういう沈黙の力に堪える経験をよく味う事に他なりません。〔……〕絵や音楽が解ると言うのは、絵や音楽を感ずる事です。愛する事です。」

彼が言う「愛する事」とは、自分が感じたことの全部を喜んで受け入れ、振り返ってみることなのである。小林は、入口から深奥まで、「美を求める心」という比較的短い文章で語りつくしている。彼の言うのは、鑑賞から「判る」に通じる筋道だが、美術の深奥に達するまでの道のりは、そう一足飛びにはいかない。美術に心を開いて向き合えば、回り道でしか見つからない愉しみもちりばめられている。

小林秀雄も「たくさん見ること」の大事さを説いて「本当に解る」とはどういうことかを語る。もっとも、本当に判るとか、全部判ったとか、そういう地点には誰も行き着けない。美術について判るというのは、いつも部分的で、時がいや、そういう地点はないのである。

経てば判ったはずの中身が変わっていく。これは何だろうという疑問が、さまざまな方向から出てきて、そのたびに行き着くところは違ってくる。答えは、人がめいめい自分で見つけ、修正変更するほかないのである。

## 手当たり次第に見る

点描法を用いる新印象主義を始めたジョルジュ・スーラは、名高い《グランド・ジャット島の日曜日の午後》（図1‐8）の二年前、一八八四年に《アニエールの水浴》（図1‐9）を発表した。この大作を前にしたとき、筆者は胸を衝かれ息をのんだ。セーヌ川の岸辺で水浴を楽しむ若者たちが描かれている。点描法はこの絵ではまだ熟していない。衝撃的だったのは、絵から放たれる静けさである。水浴する人々のひとりは口に手を当て何か叫んでいるから、描かれた場面が静かなのではない。絵自体に静謐（せいひつ）が張り詰めていた。

数多く見ることの効用は、まず眼が鍛えられることにある。美術館へ出かけるのもいいし、街の画廊を訪ね歩くのもいい。出かけるのが億劫（おっくう）であれば、家にいて画集のページを繰る。いまはインターネット上で検索すれば、容易に作品の画像を眼にすることもできる。たくさん見るのは、必ずしも実物を見なければいけないとは限らない。一点の作品の細部をじっくり見ようとすると、かえって画集の図版を見るほうが好都合である。

図1-8　スーラ《グランド・ジャット島の日曜日の午後》　1884-86年

図1-9　スーラ《アニエールの水浴》　1883-84年

どんな見方をしようとたくさん見ることは眼を肥やす。ただ、絵でも彫刻でも、質や出来栄えのよくないものがいくらでもある。そういう作品しか見ないとしたら、美術の理解はそうした作品との間でしか成立しない。けれども私たちを取り巻く美術に関する情報は幅広く豊富である。良質の作品について、実物を眼にする機会はなくとも、図像はどこかできっと眼に入る。

歴史を潜り抜け、いまなお生き残っている名画を知っていれば、凡庸な作品は、比較の秤（はかり）が働いてふるい分けられる。それでもむろん、強い印象を受けた作品、好きになった作品は心に残るだろう。質の高い作品と自分の好ましい作品との違いを見つけ出す基準も、たくさん見ることでつくられる。優れた作品も凡庸な作品も、思い込みを振り捨てて、まずは分け隔てなく見ればいい。

## 見方のヒント

一九世紀後半から二〇世紀始めのフランスを生きたオーギュスト・ロダンは、従来の彫刻の考え方を変え現実の世界に生きている人間をその内面とともにまるごと彫像にした。人間をよく観察し、実際の身体に沿った「肉付け」を重んじて、骨格と筋肉、表情と仕草を協調させ、動きの一瞬を捉える。彫刻は静止しているけれど、直前と直後の瞬間とが同時

に感じられ、動かない彫像が動きの連続を伝える。苦しみ、歓び（よろこ）など、生身の人間が抱える感情が、硬いブロンズ像からゆっくりと確かに流れ出る。ロダンの三七歳のときの《青銅時代》（図1–10）は、青年の肉体のみずみずしさを表わして、発表当時は実際の人間を型抜きしたのではないかと疑われた。

ロダンと親しく接したポール・グセルはこれをロダンの家で見て「まさに行動を起こそうとする者の、半睡状態より生気への推移なのだ」と評した。目覚めて立ち上がる身体の動きが凝縮されている。しかしそうした生々しさは、それまでの彫刻が避けてきたものだから、ロダンの評判は初めのころ芳しくなかった。けれど間もなく、生身の身体と感情が一体となった彫刻としての深みは、新しい彫刻として高い評価を獲得していく。

ドイツの詩人ライナー＝マリア・リルケは、二〇世紀の始めに《青銅時代》についてこう書いている。

「ここにある像は等身大の裸体である、そのどの部分にも生命が同様に強烈であるばかりではない、それはまた、いたるところ、同じ表現の高みにまで高められているように思われた。」（ライナー＝マリア・リルケ『ロダン』）

『ロダンの言葉』を翻訳した画家・彫刻家・詩人の高村光太郎はロダンをこう語る。

「ロダンは全くどうしようもないほど大きい。鋭いとか、深いとか、強いとかいうような部

分的の言葉は、ロダンの前に来ると何の力もなくなる。何もかも包まれているほど大きいのだ。〔……〕ロダンはこの大きな自然をそのままに写し取った小宇宙だ。」（「ロダンに就いて二、三の事」高村光太郎）

リルケも光太郎も、それぞれの視点から自分にとってロダンの一番肝心なことを語っている。それを読む私たちは、ひとりの芸術家がつくり出した作品を、よりよく「感じる」ための導き手を得ることができる。

ロダン自身は自分の芸術観をこう語っている。

「私の人体彫刻の真実は皮相でなくて、中から外に咲き開いて来るのです。生命そのもののように……。」（オーギュスト・ロダン「ポール　グゼル筆録」『ロダンの言葉』）

ロダンの彫刻はいまでも欧米、日本の人々の心を打つ。パリ、

図1-10　ロダン《青銅時代》　1877年

フィラデルフィアにロダン美術館がある。上野の国立西洋美術館はロダンの作品を多数陳列し、静岡県立美術館内にはロダン館がある。ほかにもロダンの彫刻をもっている美術館は国内に多いから、インターネットで検索すれば実物を見に行くのも容易なことになった。

ロダンに限らず目当ての作家、作品があれば、どこの美術館に行けばいいか、いつ展示されているか、簡単に検索できる。さらには、多くの公立美術館が地域にゆかりのある美術家の作品を熱心に集めるようになっているから、そういう点を心に留めて、自分なりの視点をつくって関心を広げるのもおもしろい。

### 見ることで生まれる自信

美術に正しい見方はないし、作品の優劣を定める不動の基準はどこにもない。美術を享受することは、作者たちに共鳴して、作品を味わい愉しむことである。そのことで自分が高められるのは、愉しみの後にやって来る。愉しみ方は、享受する者の自由に任されている。

たくさん見ることは、内心にさまざまな思いを行き交わす。その心理の活発な動きは、そのまま愉しむことに通じる。そこでは見ることについての型や制約は問われない。人出の多い人気の展覧会、いつも同じ絵が掛かっている美術館の常設展示室、通りがかりに見つけた街の小さな画廊、気になって買い求めた画集、機会は何でもいい。実物を見るに越したこと

はないけれど、作品と出会う機会にも優劣はない。

機会が増えると、内心に湧く問いかけも多様になる。自分の好きな作品と定評のある作品とではどんな違いがあるのか。古い時代といまとでは美術もずいぶん違っているがなぜだろう。時代によっていい作品の基準がどう違うのか。多種多様な疑問が起きる。そんな疑問をもっと、よく見ることにもなる。見る経験を積んで比較の材料になる多くの記憶を貯め込む。

そうして、次に出会う作品を愉しむ用意がされていると、自分の判断にどことなく自信がついてくる。自分としてはなんとなく美術が判るようになった。美術作品から受ける感じに厚みが出てきたような気がする。最近は、一点の絵を見て、自分の記憶するほかの絵が思い起こされたり、その絵が表わす世界に遊べる気もする。そういうふうに作品と感応して、感じることの幅が広くなることが、たくさん見ることの効用である。

# 第2章　好きを見つける

## 名作は好みの集まり

名画名作といわれる作品は数多い。レオナルド・ダ・ヴィンチ作《モナ・リザ》、サンドロ・ボッティチェリ作《春》（図2−1）に始まって、レンブラント・ファン・レインの《夜警》、ディエゴ・ベラスケスの《ラス・メニーナス》、ジョン・コンスタブルの《干し草車》（図2−2）、ウジェーヌ・ドラクロアの《サルダナパールの死》など、いくらでも数え続けられる。

中国水墨画では、郭熙の《早春図》（図2−3）、范寛の《渓山行旅図》。日本には雪舟の《山水長巻》（図2−4）、長谷川等伯の《松林図屛風》（図2−5）など、名作として揺るぎない。彫刻を考えれば、《ミロのヴィーナス》、ミケランジェロの《ダヴィデ》、ロダンの《地獄の門》。指折れば何ページにもわたるだろう。

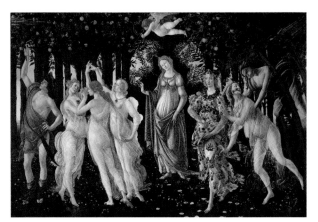

図2-1　ボッティチェリ《春》　1478年

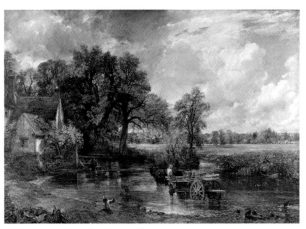

図2-2　コンスタブル《干し草車》　1821年

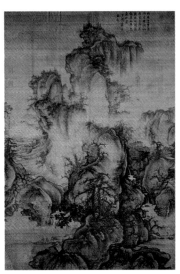

図 2 - 3　郭熙《早春図》　1072年

名作の定評は、古い時代の作品のほうが確かでぶれがなく、時代が近づくと、名作は人によって違う。理由は幾つか考えられる。そしてそれが名作とは何かの答えになっている。古い時代の作品は、現存数が少なく時代を代表して珍重されること。一点の作品がさまざまな角度から調べられ、多くの情報で高い評価が支えられること。また時代を経るなかで、毀誉褒貶（ほうへん）の波を潜り抜け、位置づけが堅固にされてきたこと。画家仲間が認め、批評家、研究者、画商たちが評判を煽（あお）り、共感や思惑のもとに評判が立てられる。そうしたことが重なって古い名作のほうが安定する。時代や見方で名作も変わり、純然とした客観的な基準はないのである。二〇世紀に入ると、印刷、通信の技術が進んで情報の伝播（でんぱ）が速くなり、名作がその情報網に乗せられて、次々に出現するようになる。

　一七世紀のオランダで富裕な商人が絵の購買層となり、また一八世紀の英仏で一年に一度、一斉に新作が発表さ

27

図 2-4 雪舟《山水長巻》(部分) 1486年

図 2 - 5　長谷川等伯《松林図屏風》　制作年不詳

れる官設展が出来て変化が起きるが、一八世紀以前は、宮廷や教会を飾る大きな壁画が中心になり、注文を受けることが巨匠の仲間入りを意味した。多くは工房で制作され、画家の個人名が残されても、大画面の隅から隅までひとりで描くことがまずなかった。サロン展に出品されて、飾られる大作は、名作への道のスタート・ラインに立つことになる。

評判を呼んだ絵も同様である。

けれど、あくまでスタート・ラインである。歴史上の名作は、絵が描かれたときに誕生するのではない。そのあとの長い時間を経てつくられる。スタート・ラインに立つだけならば、無限に近いほどの数があった。そこからさらに選別の篩にかけられる。時間の経過に耐えられるか、忘却という無慈悲な仕打ちを受けるか、次第に区分けされる。時間の篩にかける作業は、いまも見えないところで続いている。

好感をもたれて賛辞を受け、批評され研究された作品ほど、言葉を豊富にまとっていく。そうなると無視できない作品になって、美術の歴史を語るときに欠かせない材料へと質を変える。美術史をたどるとき、一体誰が、レオナルド・ダ・ヴィンチの《モナ・リザ》を抜きにできるだろうか。歴史的名作は、美術の歴史の骨組みをつくっている。そして良し悪しの基準となる。

それでもなお、《モナ・リザ》は、本当にいい絵なのだろうか、最高の傑作なのだろうか、

という疑いをかける余地はある。皆がそう言っている、万能の天才ダ・ヴィンチが丹念に描いたのだからその評価は間違いない、モナ・リザがたたえる謎の微笑は彼以外に描ける者はいない。そういう世評や常識に染められて、価値が判断される。けれど、それに疑いをもってみることは大切である。どんな名作も、永久不変に名作であり続ける保証はどこにもない。

名作の基準がつくられるとき、不純で雑多な要素も忍び込む。名作にして高い値をつける画商の策略、研究者たちの新しい視点の競い合いや業績づくりも、価値の吊り上げに手を貸す。

大多数の人々は、いい作品だと評価があれば、いい作品だと思い込む。それを過ちだと言うのではない。質の良し悪しを判断する基準は、他人の言うことを白紙にして一から自分でつくることはできない。自分なりの基準を大事にしつつ、そこには必ず他人の見方や時代の嗜好が入っていることを忘れてはならない。

名作を疑ってみることは、自分が抱え込んでいる判断の根拠を問い直すことでもある。この部分は大きな魅力を感じるけれど、ここは面白くないなどといった見分けをする。その判断は、専門家の見方と違うことが多い。専門家は、自分の感情を相対的なものにして、できるだけ客観性を求める。けれど、客観的な判断も不変のものではない。主観性の集まりでつくられたものだから、少し皮肉な言い方をすれば、専門家の価値判断には大勢に寄りかかった頼りなさがついて回る。その反面、独創的な視点で新たな価値を切り開き、しかもそれが

説得力をもっていると、新たに判断基準に加わってくる。そして広く浸透すると、多くの人を納得させる。

## 忘れられたフェルメール

いま、日本だけでなく海外でも、ヨハネス・フェルメールの絵は絶大な人気がある。人気は名作をつくり出す大きな理由のひとつだけれど、その正体は摑みにくい。名画だ、名作だと囃し立てる宣伝の効果は大きいが、時代の嗜好に合っていなければ、人気も広がらない。

フェルメールが描く、室内で手紙を読み、楽器を弾き、ミルクを注ぐ女性たちの仕草が、現代の人たちの生活感に近しいために共感が寄せられる。そして彼の絵に独特な柔らかい色彩と微妙な光の表現が、穏やかな親密感を放って、見る人を引き込む。それは、絵そのものの魅力であって、フェルメールの評価の中核をなしている。それに加えて、いま残されている彼の絵は全部で三五点ほどしかない。稀少性は、いつも人間の心理をくすぐって、価値を高める。

フェルメールは一七世紀中ごろに活動したが、経歴の細かなことは判っていない。生前のオランダでは、レンブラントなど、評判の高い画家が何人もいて彼の名は陰に隠れ、一六七五年に死んだのち長いあいだ忘れられていた。それが、一五〇年ほども経って、一九世紀中

ごろにフランスで発掘される。トレ゠ビュルガーという批評家がフェルメールの評伝を書い
て、この画家はにわかに脚光を浴びる。

　一七世紀オランダでは、富裕な市民階層が自宅に飾る絵を競って買い求めた。そして産業
革命が進行して市民社会が力をもってきた一九世紀のフランスで、ふたたびオランダ絵画の
需要が大きくなっていた。そういう下地があって、忘れられていた画家が再発見され、急激
に価値が高まった。それからしばらくして、作家マルセル・プルーストが、小説『失われた
時を求めて』で、作中の批評家ベルゴットがフェルメールの《デルフトの眺め》（図2-
6）を見ながら斃（たお）れていく印象的な場面を書いた。フランスでの彼の名は、一七世紀オラン
ダ絵画の復活とプルーストの小説とともに定着した。

　作品は美術館で人々の眼に触れ、画集に印刷されて、専門家は画家の生き様や作品の成り
立ちを調べ、その意義を考察し、その質をほめそやす。絵を見る人々の多くは、高い評価に
うなずく。いよいよ名画の位置は確かなものになる。日本にはどこにも所蔵されていないフ
ェルメールの展覧会が開かれると、入場前の行列ができ、館内は押すな押すなの人でゆっく
り見ることもできない。それでも、話題になった有名な絵をひと目見ておかないと気が済ま
ない。いつも、人々は話題に急かされ名画に群がって、さらに「名画」の上塗りをする。

　日本の美術でも、《鳥獣戯画》の絵巻が全巻揃って久しぶりに予約制で公開されると、予

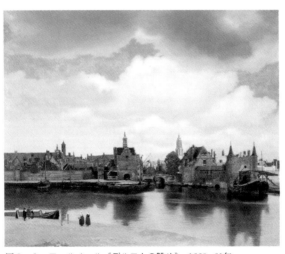

図2‐6　フェルメール《デルフトの眺め》　1660‐61年

約が取れない。伊藤若冲の《動植綵絵》（図2‐7）が一度に全部見られるとなると、展覧会会場に入るのに四時間待ちの行列で、体調を崩す人が出て救急車が駆けつける。見るための苦労が人気を煽り、価値をさらに高くする。美術の専門家もまた、見たというアリバイづくりを気に掛ける。名作は、その正体を疑われもせずに、人を走らせる。

名画の値段

フィンセント・ファン・ゴッホは、フェルメール以上に人気のある絵描きとしても囃される。作品の数はずっと多いから、ゴッホの絵はしばしば市場に出て売買される。もちろんゴッホは、短い生涯で質の高

34

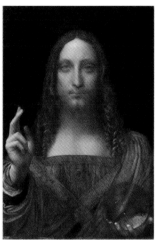

図2-8　ダ・ヴィンチ《サルヴァトール・ムンディ》　1500年頃

図2-7　伊藤若冲《動植綵絵》「老松白鳳図」　18世紀後半

い絵ばかりを描いたわけではない。それでもゴッホを語るうえで意味のある絵だと、すぐに億単位の値が付く。南仏で描いた質の高い絵になると、五〇億、一〇〇億の値で競売が沸騰する。

ニューヨーク近代美術館に所蔵されている《星月夜》が万一市場に出れば、たちまち三〇〇億、四〇〇億の価格になるだろう。市場では投機目的の獲得競争で値が決まり、ときには誰もが予想しなかった額に吊り上がる。

レオナルド・ダ・ヴィンチには、彼の真作とされる絵が一五、六点しかない。もっとも素描、

ドローイングの類いは、油彩画やフレスコ画のための下絵、彼の多方面の研究を記した手稿を数えると大量にある。数少ない本格的な絵は、どれも貴重このうえない。そこに未知の油絵が登場して、美術界に大きな騒ぎがもたらされた。実はこの絵の存在はずっと以前から知られ、一時期行方不明だったが、二〇世紀半ばにふたたび現われ、今世紀始めに修復作業が行なわれた。その結果、当初の姿に近い色彩、絵肌がよみがえり、五人のダ・ヴィンチ研究者の鑑定を受けた。

晩年フランス王室の仕事をしたダ・ヴィンチは、この絵をフランソワ一世か、ルイ一二世のために描いたと推測される。題名は《サルヴァトール・ムンディ》（図2−8）。世界の救世主、つまりイエス・キリストの肖像が描かれている。一五〇〇年ごろの作だろうと考えられ、縦六五センチほどの小ぶりな絵である。鑑定家の評定は、真作とする者一名、否定する者一名、保留が三名。どちらとも言えない、が結論であった。

ルネサンス期の巨匠は皆、弟子たちを率いた工房単位で注文に応じていたから、ダ・ヴィンチ作、ラファエル作となっていても、彼らがひとりで描いた作品がどれか、確かめるすべは少ない。工房では弟子を育てるために、親方の絵を忠実に倣う訓練もされる。腕のある弟子が描き、親方が最後の仕上げをすることも多い。昔の絵に、いまの本物偽物の基準を当てはめようとすれば無理が生じる。専門家たちの判断でも白黒はつかなかった。

その絵が大きな話題とともに市場に出た。二〇一七年、競売会社クリスティーズのオークションでは、真贋よりも新発見が喧伝されて熱狂的に盛り上がり、落札価格は過去最高の額に競りあがった。四億五〇〇〇万ドル、一ドル一四〇円で六三〇億円。ダ・ヴィンチをわがものにする野心、巨大な富を際限なく注ぐ美術熱の高まり、それとも隠された別の目的があるのだろうか。アラブの大富豪と噂される落札者の思惑は知る由もないけれど、絵の値段は、日常生活とは異次元の基準で決められていく。

しかし、それは絵の良し悪しとは別の次元の話であって、名画に限らず作品の価値は、金銭では決して計れない。それでも日々必需品を金銭で購入して生活する私たちの性としてあらゆるものを貨幣価値に換えてみたくなる。そして値段がそのまま価値だと思い込む。この思い込みは根強いものだが、そういう慣習が当てはまらないところにこそ、美術の意味がある。

作品の価値は、その世界に入り込んで、どれだけ見る者の精神を生き生きさせることができるか、その刺激によってどれだけ自分の世界を広げ豊かにするきっかけを得られるか、そしてそのことをどれだけ多くの人に深く浸透させられるかにかかっている。

## 無名のゴッホが伝説へ

ゴッホの絵は、彼の生前、そんな力を少しももつことができなかった。三七年の短い生涯で、弟テオや少数の画家仲間を除けば、彼の絵を支持した人はごく少ない。

ゴッホは無理解と冷遇をかこつことなく、絵を描くことと生きることを一体のものにして、ただ懸命に描いた。それでも生前、ブリュッセルやパリの展覧会に出品する機会もあって、少数の人の眼を引いたようである。同年七月にピストル自殺を図り、その傷で亡くなるゴッホにとって、遅すぎる朗報だった。

「アンデパンダンの展覧会にきみの絵が来ていて、どんなにぼくは楽しかったろう。〔……〕きみの絵はいい場所に飾られていて、効果は上々だった。大勢の人がぼくらのところにやって来て、きみによろしくといった。〔……〕

ブリュッセルからきみの絵の代金をうけとった。それからモー〔二十人展の画家〕からこんなことをいってきた。『機会があり次第あなたの兄上にどうか伝えて下さい。『二十人』展に参加して貰って大変うれしく思いました。』」（『ファン・ゴッホ書簡全集』第六巻）

毀誉褒貶(きよほうへん)、談論風発のなかで彼は多くの熱烈な芸術的共感をかちえました。」いくらで売れたかは判らない。現在とは無縁の安値であったろう。だが、絵が売れると、

図2-9　ゴッホ《星月夜》　1889年

認められた実感が得られて、画家にとって一番の喜びになる。ゴッホの絵はまず売れず、生活は弟の仕送りに頼っていた。

ゴッホの死後間もなく、まずフランス、ドイツで、そして二〇世紀に入ると日本でも急速に名が知られるようになる。奔放な色彩と強い筆遣いの強烈な絵に加え、求道者的な探求が人々の胸に刻まれた。描くことと生きることを等しいものと考えて脇目も振らず制作に集中する姿は、自らを死に追いやる悲劇的な生とあいまって、彼を近代の芸術家神話の主人公にしていった。純粋な絵の評価にとどまらない見方が人々のあいだに行き渡る。ゴッホの絵は悲劇性とともにある。生き方と絵の質とが結びつき、彼の絵をもっと

も高い評価へと押し上げる。ただ、絵の質と生き方とを混同すれば、絵を見る角度を歪める
ことには必要だろう。

ゴッホの《星月夜》（図2−9）には、ゴッホの特徴が鮮明に印される。夜の風景が普通
に眼に映るとおりにはまったく表わされていない。星々のまわりには同心円状の輪がめぐら
され、夜空には見えるはずがない気流が大きく波打っている。そびえる糸杉と競い合うよう
に教会の尖塔が天に向かう。人々の営みの上空には、天空の雄大な運行が展開されて、現実
の世界とはまったく違う、彼自身の世界像が引き出される。一筆一筆あからさまな筆遣いで、
それが密度高い緊張感をもってまとめあげられている。画家の個性が緊密に結晶した絵とし
て、最上の例に挙げられる。

## 好きということ

名作には時間をかけた無数の評価が積まれている。その一方、見る体験を重ねていくと、
自分にとって大事な作品が出来あがってくる。他人（ひと）から、どんな絵がいちばん好きですか、
と問われても答えにくい。いちばんはない。好きにもいろいろある。

あの絵の青は深みがあって何とも言えず魅力的だ、この絵の海の色は遠い夏を思い出させ
る、台所の隅にある食器や瓶が机に載っているだけの静物画なのに静かで確かな存在感に胸

40

が打たれる。惹かれる要素はさまざまで、どれも大切であり、好きという愛着の念を掘り起こしてくれる。

筆者は、魅力的な青、夏の海、食卓の静物、それぞれに具体的な絵を思い浮かべている。田淵安一（たぶちやすかず）が描いた《動かぬ影》（図2－10）では、伸びあがる色彩のなかで青が、ひときわ高く抜きんでて形の核になる。その青が衝撃的な深さをもっている。何か具体的な物を写しているのではなく、ただ不揃いの太い色の線が植物の茎のように縦に並ぶ。それぞれの色が寄り添いながら協奏するなかで見たこともないような鮮やかな青が輝く。

藤島武二（ふじしまたけじ）は屋島の頂上から瀬戸内の海を見下ろして、《屋島よりの遠望》（図2－11）を描いた。夏の朝の光が、水平線に近づく彼方で水蒸気に散って明るい靄（もや）になっていく。空はオレンジ色に光り、海は緑色を帯びて穏やかで波もない。たった一艘、白帆の舟が凪（な）いだ海面に姿を映して沖合に浮かんでいる。この静かな夏の朝の海が、少年時代からの夏の記憶と共鳴する。

食卓の静物は、《静物》（図2－12）のことで、ジョルジョ・モランディは長い間そればかりを飽くことなく描き続けた。水差し、壺、花瓶などをアトリエに寄せ集め、同じ器物の並び方を変えて、何点も何点も描いた。絵筆の使い方はむしろ大まかで、細密な描写とは程遠い。それなのに、全体が明るい中間色の色彩のなかで、確かに物がそこに在って揺るぎない。

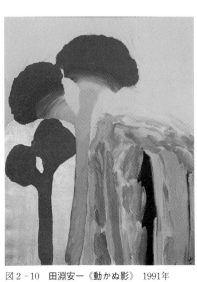

図 2 - 10　田淵安一《動かぬ影》 1991年

「あばたもえくぼ」という言い習わし通り、惚れてしまえば欠点も美点に見える。受け入れる余地がたちどころに広げられていく。「好き」という強い愛着の思いは、人であれ物であれ相手を進んで認める肯定の心の動きを嬉しいものにする。すると、いままで気づかなかったことに気づき、余り気に入らなかった部分にも、なぜそんなふうに描かれているのか、と考える心が動く。細かな部分を探る眼とともに興味が広がり、画家の考え方、絵が生まれた

## 好きの先へ

ひとつの色、海の光、物の確かな感じ。どの絵も共感を誘うところが違う。愛着の強さは比べられない。大事なのは、共感をもつことの根元を作品のなかに見つけ出すことなのである。そしてそれは、作品のなかに自分の感覚が集中していく節のようなものだから、そこから好きだな、という感じにさまざまな彩りがつけられていく。

42

図2-11　藤島武二《屋島よりの遠望》　1932年

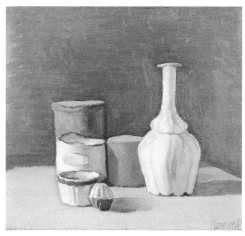

図2-12　モランディ《静物》　1952年

理由に思いが届くようにもなる。好きであることを中心にして、探求心が唆される。一度好きになると、関心は作品の周辺へと広がる。広がり方は人それぞれで、見方の個性がつくられる。好きになるきっかけはいろいろあるし、好きのかたちもまた変化に富んでいる。

## おくみさんの好きのかたち

夏目漱石の門下生の一人、鈴木三重吉は、童話雑誌『赤い鳥』を創刊する以前に、漱石の指導を仰ぎながら小説を書いていた。師の漱石は、ヨーロッパ美術に造詣が深く、その美術体験は、『草枕』や『坊っちゃん』のあちこちに生かされる。

鈴木三重吉の小説に、明治末ごろの画家をうかがわせる一編があって興味深い。二十歳過ぎの若い女性「くみ」が主人公で、数か月、画家の家に住み込みの家事手伝いをする。画家の青木は、二年ほどのフランス留学から戻り、妻とは別居して小さな男の子を手元に引き取り、ずいぶん気ままに絵を描いている。くみは細やかな気遣いをもって画家とその子供の世話を焼く。ごく些細な日常が淡々と表わされ、主人公の感情のささやかな起伏から情感が漂う。そのことが当時の読者の共感を呼んで、評判がよかった。小説は『桑の実』という。その一節に、画家がある日静物画の制作に集中して、この絵は君がいたから描けた、と主人公

44

に譲る話がある。　絵を好きになるくみの感情が芽生える様子を引用する。

「私はおくみさんが来てくれてから、すべてに不平というものがちょっともなくて、のんびりした気分になって来ましたよ。　何だか暗いところから日向の中に出たように。

——そんなだから、この間から何か愉快にものが画けそうな気がして考えてるんです。」［……］

その翌日、青木さんは終日二階からお下りにならないで画をかいてお出でになった。

［……］

もう画がちゃんと出来ていた。［……］

画には、大理石の表にその色絹やハイヤシンスや青磁色の壺が斜かいにつやつやして潤んで写っていた。

「まあ綺麗にお出来になりましたこと」。

おくみは、自分たちの目で見たばかりでは、さまで意味があるように思えぬ原物が、画になると、同じものでありながら、何だかもとのものに比べてこんなに引きつけられるようなしっとりした色になっているのを見くらべながら、それが画の力というものなのかというような事を、何にも解らぬ心に考えながら、両手をついてじっと画面を見つ

めていた。

「どうです。気に入りましたか。」と、青木さんも自分の画の前にいらっして、おくみ、の左手へ立ってお出でになる。

「私なぞには解りませんけど好きでございますわ。」

「その布の色なぞが？」

「ええ。——布もでございますが、画のすっかりが。——下の大理石へ写っているのが何とも言えませんでございますね。」

「うん。」と言って、見てお出でになる。おくみは本当にそう思ったのであった。青木さんがお画きになったのだと思うから余計にいいと思うのかも知れないけれど、大層よくお出来になったように思われた。

自分が画家に描く意欲を起こさせたのが嬉しかったのか、画家への秘かな思慕のせいなのか、好きになる気持ちを促す動機は、いくつか考えられる。けれど、くみは、実物とは違う絵の力を感じる。「好きでございます」、どこかと聞かれると、「画のすっかりが」と答える。この控えめな主人公は、絵自体の魅力を全体から感じ取っている。この場面では、柔らかく優しい感覚に包まれた好ましく魅力的な好きのかたちがある。

46

## 好きの向こうを探索する

『桑の実』のくみの好きは、ほめ過ぎずけなさず、自分の感じにごく素直で、周囲の人に共有されやすい。「好き」を言葉にするきっかけも機会ももたずに、他人に問われても、その中身をほとんど語らない人も多いだろう。どこが好きかと言われてもなあ、と説明に窮して笑ってすます。

なぜ好きなのかを十分な言葉にするのは、とてもできない。美術は、もともと言葉では表現できないことを表わすものだから、好きの内容を過不足なく言い表わすことは無理である。昔から美術家の側からも美術を享受する側からもそう言われてきた。たとえば、現代フランスの文学者で、美術を語り音楽に精通するパスカル・キニャールはこう述べる。

「イメージによる思考 (Denken in Bildern) は、言葉で熟考するよりも真に迫る。それは言葉による思考より古く、また同時に後者の思考から生まれる意識よりも強く人の心を捉える。」（パスカル・キニャール『はじまりの夜』）

イメージを通して直接感覚に訴えかける美術の強さが語られる。そしてそれは人類が言葉をもつ以前から手にしていたとも。想像すれば、原始の時代、人間は身体で経験できる身の回りの事物とそこから生まれるイメージの範囲を、世界として把握していただろう。長いあ

いだ文字を知らず、身の回りのあらゆる物との関係を、視覚を始めとする五感の全部で捉えた直接さを生存の必要のもとに統合して生きていた。その時点では、いまで言う「美術」も「音楽」も必要とされない。原始時代の「美術」の遺物は、古代文明には祭祀にまつわる器物は多く残されていても、絵になるとわずかしかない。ラスコー洞窟やショーヴェ洞窟の壁画、古代ギリシアの壺を飾る絵、中国古代の銅鏡に刻まれた文様、そんな断片から想像の糸を伸ばすしかない。

ここで触れておきたいのは、美術がもつ「直接さ」のことだ。言葉に置き換えられない「直接さ」こそ美術の力であり、絵が放つ強さなのである。直接の感じは、中身を言葉にすれば伝わらない。言葉にすると別のことが始まる。好きの向こうを舵取りしていくには言葉が必要になる。

## 角度を変えて見る

同じ作品を何度か見るうちに新たな視点を得て驚くことがある。アルベルト・ジャコメッティに異常に鼻の長い頭部像がある（図2－13）。彼は絵と彫刻を同時に制作し続けた。この彫刻は横から見ると、大きく口を開け、頭の上下幅の三、四倍もある長い鼻が突き出ている。顔の表情はとくになく、実際の人間の頭とは似ても似つかない。ところがジャコメッテ

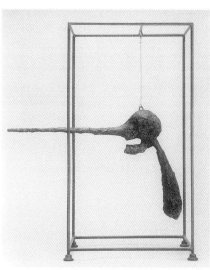

図2-13　ジャコメッティ《鼻》1947年

イはこう言っている。

「芸術は、私が見るものを私自身がよりよく理解するのに必要な手段なのです。従って私の芸術概念についての私の立場は全く伝統的な立場です。

しかし、たとえば一つの顔を私に見える通りに彫刻し、描き、あるいはデッサンすることが私には到底不可能だということを私は知っています。にもかかわらず、これこそ私が試みている唯一のことなのです。」（アルベルト・ジャコメッティ『ジャコメッティ　私の現実』）

ジャコメッティは若いころに超現実主義（シュルレアリスム）のグループに加わっていたが、一九三五年、三〇代半ばのときに、人間をモデルにして「見える通りに彫刻し、描き、デッサンする」ことをもう一度始めた。それ以来、彼は不可能だと知りながら、「見える通り」を表

49

わすことを、強烈な集中力と持続力を保って亡くなるまで続けた。そして現実を見ることについて誰も到達できなかった深みを刻印する類いない作品を残した。

## 鼻はなぜ長いか

「見える通り」を追求したはずなのに、なぜ鼻はこれほど異常に長いのか。当たり前に見える人間の頭部とはまったく違うではないか。彫刻作品は立体だから、前、横、後ろから見て塊の全体を捉えなくては、と思い返し周囲を回る。しかし一周しても、長い鼻の理由は見出せない。

私たちの生活のかたわらに在る物は、大きければ大量に小さければささやかに空間を占領している。何かを見るとき、無意識のうちに物が占める空間と物までの空間とを一緒に見ている。物が占めている空間、物への隔たり、物を包む周囲の空間、それらを描けないと「見える通り」の大切な条件が損なわれてしまう。

彫刻は始めから、三次元の空間に物体として存在する。けれどもそこに、人間像をつくるとき作者が認識した空間の性質を浸透させなければならない。そうすることで見る人の空間体験を新たにする彫刻の力が発揮される。ジャコメッティは、この空間の性質を強く意識して、絵画でも彫刻でも、人物を表わすとき、初めてその相手を見るように先入観を捨てて見

50

図2-14　ジャコメッティ《男の頭部II（ディエゴ）》
1964年

つめることから始め、空間のなかでのモデルのありようを懸命に探っていく。「顔を描いてはならない。顔は画面の上で生まれるのでなければならない。つまりそこにあるものとしてではなく、逆に無いものとして、見られることによってはじめて生まれでるものとして描かなければならない。」（矢内原伊作『ジャコメッティとともに』）

絵画で人間の顔を描くとき、黒、白、灰色の絵具を乗せた細い絵筆の線で「見える通り」が粘り強く追い続けられる。空間の意識がもっとも明白に表われるのは、向かい合ったモデルの鼻の描き方にある。丸い頭部を描く線は、頭の後ろから回り込んで、まるで頭蓋骨の輪郭を表わすかのように空間を取り込む。そしてその線が集中する点が、画家にいちばん近い鼻の頂部になる（図2-14）。鼻は、

空間の現実感を表わすために重要な位置にある。そう思い、《鼻》を見る位置を変えた。彼の眼の位置に合わせようと、正面に回って少しかがみこみ、鼻の頂点に両眼の焦点を据えた。

すると鼻の先がこちらに突出して向かってくる。鼻の長さのために顔面とは距離ができて、顔面は少しばやけ、その距離感が立体感を鮮明に浮き出させる。あっ、これだ、と思ったその驚きは大きかった。この彫刻は鼻と正対して真正面から見て初めて、作者の意図に適った姿を現わすのだと、感嘆し、その力に圧倒された。

ジャコメッティの《鼻》で体験した驚きは、長い美術体験でもめったになかった。作品が訴えかけてくることに思考を巡らせていくと、新たに気づかされることがある。何か課題をもって見れば、美術の語りかけは一層豊かになる。

## 新たな角度

昔からの型にはまらず、簡単に作品とは呼べない仕事がさまざまに出現してからもうだいぶ経つ。インスタレーションとかパフォーマンスといったカタカナ表記の、摑みどころのむずかしい美術分野が増えてきた。インスタレーションは設置、パフォーマンスは実演。日本語に置き換えると、美術のニュアンスが消えてしまうため、カタカナのまま使われる。

インスタレーションは、絵や彫刻のように一点の作品として完結するのとは違って、任意

図 2 - 15　小清水漸《表面から表面へ》　1971年

図 2 - 16　松井智恵《あの一面の森に箱を置く》　1987年

の材料を用いて、展示する場の空間全体を構成する表現の仕方、ないしはその表われを指している。素材は木材や石、工業製品や日用品など何でもいい。あるインスタレーションの作品が、別の場所に再現されると、空間が異なることで素材の配置も変わり空間自体の様相も違ってくる。別の作品のようになることもある。素材と空間の協同は、インスタレーションの特質で、一定の形をもつ通常の作品のようには完結しない（図2−15、2−16）。

パフォーマンスは、インスタレーションよりもさらに捉えにくい。作家自身、あるいは作家の指示を受けた演者が、一定の意図に従う実演が「作品」となる。その行為を見せる場は、美術館、画廊、野外、どこでもいい。何か物に働きかける行為が実演の中心をなす。具体的な例は六つめの扉（第6章）で取り上げる。

美術の分野はいまもなお広がり続けている。関心の角度を変えながら、気に入ったものを見つける。「好き」が見つかれば、「好き」を考えてみる。美術はつねに、現実への見方を新鮮にする力をもっている。

# 第3章　読む

## 言葉の助け

美術作品と向き合って、何かを感じ取る。そして、感じ取ったことを整理したり、他人に伝えようとすれば、さまざまな言葉が必要になる。言葉を発する人もまた、作家自身、批評家、美術史家、画商、鑑賞者など、それぞれに言葉の出どころが異なる。

見る人は、作品からの感動や印象を反芻するとき、自分なりの言葉に置き換えるけれど、始めは語彙が豊かとは言えない。たくさんの作品を見て、蓄積に厚みができ、視点が多様になっても、厚みや多様さに追いつく言葉はなかなか貯まらない。他人の言葉は、曖昧な意識の層を切り開いてくれる。それに触発されて自分の言葉が新たに少しずつ組み立てられていく。自分なりの言葉を得るために他人の言葉は大いに役に立つ。

作家の意図を知る。作品の背景に思いを届かせる。歴史的な位置づけを認識する。どれも

55

作品を見るだけでは、むずかしい事柄である。他人の言葉を読んで判ることも大量にあるし、見ることの先に進むには、「読む」が重要になる。

## 美術書の種類

美術書の種類を指折ってみよう。まず書物の体裁では、単行本、画集、美術全集、展覧会図録。単行本は文章が主だが、それ以外は作品がカラー図版となっていることが多い。内容から分ければ、作品解説、作家解説、作家論、美術史、美術評論などがある。けれど、作家が自分の美術観を書く場合と、美術史家が作家の評伝を書くのとでは、同じ作家論でも中身がだいぶ違う。ただ、どちらもその作家を理解するには有効な手立てとなる。

作品解説や作家解説は、どれも比較的短く手軽に読める。とくに展覧会図録には、大抵は美術館の学芸員の手になる作品解説が付される。作品をめぐる客観的な事柄と作品を解釈する書き手の意見とが組み合わされる。作家解説は、美術事典やネット上で調べることも簡単である。最近は、ウィキペディアの記事も間違いの少ない詳細なものに整備されつつある。

自分の興味を満たすだけならそれでいいが、調べた結果を公表することがあれば、情報源を明らかにする必要がある。作品、作家の解説は、大掛かりな美術全集などにも、行き届いたものが備わっている。もっと詳しく知りたいと思えば、高価な全集を揃えずとも、美術館の

図書室や図書館を訪れれば用が足りる。

## 美術史はいつできたか

美術の歴史が存在する、といまは誰もが考える。けれど歴史は大昔からあるわけではない。

歴史は記録、記述されて初めて歴史になる。史書の類いは、古代ギリシアにも古い中国大陸にもあり、『日本書紀』や『古事記』もその例になる。だがそれらでは、伝説神話と史実が入り混じり、事実を考証して歴史を客観的に捉えることがない。歴史は何かの意図に沿ってつくられる。

明治時代、ヨーロッパから科学思想が流入して、実証主義の方法による史実の考察と客観的な視点に立った記述で、新たに歴史を築く試みが開始された。大衆的な人気も高かった『太平記』に記された記述は、物語と史実の境目が曖昧で、歴史資料としての信頼性に欠けると指摘される。明治初期には、国学儒学が奉じる従来の史と、客観性を重んじるヨーロッパ近代の科学的実証に基づく歴史観は、衝突を繰り返し、せめぎ合った。そしていま誰もが思い描く歴史は、客観性を優先させる近代の社会科学の方法でつくられてきた。

美術の歴史もまた、美術史の体裁ができ始めたのは明治時代中ごろのこととなる。それまでは、過去の美術を述べるとき、作家ごとの列伝の形が取られて、年代順に変化変遷を語る

## 日本美術史の始まり

編年体の美術史はなかった。ヨーロッパでも、ジョルジョ・ヴァザーリが著わした『美術家列伝』も文字通り、ダ・ヴィンチやミケランジェロの逸話を交えた評伝を連ねた列伝体である。東洋では、唐の時代に書かれた張彦遠の『歴代名画記』は美術の史書として名高いが、簡単な画家についての記述と評価が延々と連ねられていて、まるで画家たちの成績表のようである。けれど『歴代名画記』が重要なのは、列伝とは別に、冒頭に掲げられた画論に理由がある。「気韻生動」から始まる「画の六法」は、その後いまに到るまで、東洋画、日本画の世界で大事な原則として生き続ける。

日本でも、中国大陸に倣って江戸時代までは、列伝形式しかなかった。江戸時代の狩野永納の『本朝画史』も朝岡興禎の『古画備考』も、画家の伝記を連ねている。画論のほうは『歴代名画記』以来、宋時代、李成の『山水訣』、郭熙の『林泉高致』を始め、中国絵画を考えるのにいまも重要な典拠である資料は多い。日本でも画家たちが絵を語った言葉がいくつか伝わっている。長谷川等伯の『等伯画説』、円山応挙の『萬誌』、江戸時代後期になると中林竹洞の『竹洞画論』、田能村竹田の『山中人饒舌』などがある。作品と合わせて読めば画家たちの思想に触れられて新しい視点が開かれる。

58

日本での美術の通史の最初は、岡倉天心の手になる。明治二三―二五年、東京美術学校（現在の東京芸術大学美術学部）で教えていた天心は、「日本美術史」を講義した。それがのちに『日本美術史』として公刊される。上代から江戸時代まで、彼自身が古い社寺を調査した成果を交え、時代を追った編年体の歴史書を整えた。だが、そこに記された史実は、その後の検証で修正変更が加えられていく。歴史記述は客観性を期しても、その時代に支配的な思想傾向を拭えないから、知らず知らず偏りをもつ。そのために、天心の『日本美術史』も、時代の影を映し、いまとなっては古びている。それでも天心の作業は、近代の歴史意識をもって、日本美術がどのように変遷したかを述べた最初となった。

その後現在に到るまで、いくつもの美術全集が編集され、長い歴史が通覧できる構成をもつ一方で、ひとりの人が日本美術全体を記述する例は、辻惟雄の『日本美術の歴史』などをのぞけばごく少ない。それには大きく言ってふたつの理由がある。ひとつは、個別の作家、作品の調査が進んで、情報量が膨大になり、すべてを把握して整理分析することが不可能に近いこと。もうひとつは、通史を著わすには、史実をただ連ね積み上げるだけでなく、その人が自分自身の歴史観を骨格にしないといけないが、歴史全体を貫き支える骨格は見出しにく く、またそれだけの体力を備えた人物が現われないことにある。

歴史は過去の遺物ではなく、つねに生きている。そしてそれを見る視点につれて絶えず変

化する。美術史の書物を読むときも、美術は昔、いまと違ってこう解釈されていたのだ、という読み方を忘れてはならない。『日本美術史』の冒頭で天心もこう述べている。

「世人は歴史を目して過去の事蹟を編集したる記録、すなわち死物となす。これ大なる誤謬なり。歴史なるものは吾人の体中に存し、活動しつつあるものなり。」（岡倉天心『日本美術史』）

美術史は、時代ごとの様式がどうであるか、国や広い地域同士がどのように影響し合うか、何々主義の広がりはどうか、などについて、書かれた時代、文化圏、書き手の史観によって変わっていく。不動の位置を保つことはない。

## 作家たちの言葉

作家たちは、芸術的信条を吐露したり、制作の核心を熱っぽく語ったり、主義主張を高らかに宣言したりと、さまざまな語り口で美術を言葉にする。そういう言葉を通して、作品によりよい理解が得られたり、作家の人間性に触れて共感が湧いたりする。

一九世紀イギリスの画家ジョン・コンスタブルは、多くの手紙を友人たちに書いた。それらは彼の絵を読み解くのに大きな助けになる。コンスタブルは、生まれ故郷の自然にこよなく愛着を寄せ、それを題材にした《干し草車》（第2章、図2−2）や《麦畑》（図3−1）な

60

どの優れた風景画を描いた。

「水車堰から走る水の音、柳の木、腐った古木の幹、泥だらけの杭、れんが積みなど、私はそのようなものをこそ愛する。〔……〕

絵を描くということは、私にとっては、感動することを別の言葉で表わしたものに他ならない。〔……〕私の無邪気な少年時代の思い出は、スタゥァ河の堤に存在するすべてのものに繋がっている。これらの光景が私を画家にさせたのであり、私は感謝の気持ちで一杯だ。」（C・R・レズリー『コンスタブルの手紙』）

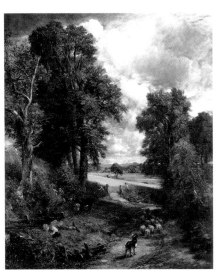

図3-1　コンスタブル《麦畑》　1826年

「絵画とは模写する芸術以外でなくて何であろう。つまり写実する芸術であり、ふりをする芸術ではない。」（同）

コンスタブルは親しい友人やノートに真情を記して絵画で何を目指すのかを率直に述べる。この言葉が教えてく

れる彼の意図は、絵の隅々まで沁み渡る。

ゴッホの手紙は、弟テオやポール・ゴーガンを始め友人家族宛てに大量に書かれ、書簡文学としても名高い。制作への熱中と生きる苦労を表白し、描くことと生きることを一致させるゴッホの姿が、書簡を通して浮かび上がる。

「外部の美しいもののためにぼくは一切を忘れてしまう。それをぼくは再現することができない。じっさい絵に描くと何か醜い粗野なものになってしまうのに、自然は完璧なものに見えるのだ。

しかしいまはぼくの五体のなかから、力がとび出してきて、真直ぐ目標に向かって進んでゆくようだ。そのせいか、もしも主題がぼくの荒っぽいぎこちない制作にいささかの力を貸してくれさえすれば、ぼくの感じるもののなかには或る逼迫感が、恐らくときには独創的なものが出ていると思う。」（『ファン・ゴッホ書簡全集』第五巻）

絶えず困窮して弟からの援助でかつかつの生活を送ったゴッホは、ピストル自殺を図った傷が元で一八九〇年七月二九日に亡くなった。そのとき、身につけていた服から弟は自分宛ての最後の手紙を見つけた。

「ぼくの絵に対してぼくは命をかけ、ぼくの理性はそのために半ば壊れてしまった」（同書）

ゴッホは、南仏特有の強風ミストラルが吹き荒れるなかでも画架を立て、制作を止めない。

油絵を描き上げる様子が弟に報告される。

「戸外で風や、太陽や、人々の好奇心にさらされながら、なんとか画布をみたす。それでもそのときぼくらはできるだけ仕事をし、一番むずかしいことだが——捉えてくる。さてそれからしばらく後にこの習作をとり出し、対象に応じて筆勢をととのえると——たしかに一層調和がとれ、前よりは見やすく面白くなる。そこでさらに自分のうちにある清澄なもの、微笑みを付け加える。」（同書）

制作に取り掛かるとすさまじい集中を続け、それが彼の神経を痛めた原因のひとつとも言われる。ゴッホは絵を描くことに殉じていった。

一方でポール・セザンヌは、若いころは自作について多くを語らなかった。けれど年老いてから少数の人に、体得した絵画論を繰り返し述べるようになる。

「自然にならって絵を描くことは、対象を描きうつすことではない。感覚を実現することなのだ。」（『ジョアシャン・ガスケとの対話』）

「自然を円筒形と球形と円錐形によって扱い、すべてを遠近法のなかに入れなさい。つまり、物やプランの各面がひとつの中心点に向って集中するようにしなさい。水平線にする線はひろがり、すなわち自然の一断面を与えます。〔……〕この水平線に対して垂直の線は深さを与えます。」（『セザンヌの手紙』）

形的な統一を創り出すことによってその時代のあらゆる現象は官能性による統一へとまとめ上げられ、その結果、主観的なものと客観的なものが人間との関係性において結びつけられる。」（マーク・ロスコ『ロスコ　芸術家のリアリティ』）

「抽象作品において彼ら〔近代の芸術家たち〕は、〔……〕人間的な連想から可能な限り解放された、自足したひとつのものとしての絵画を生み出そうとしたのである。」（同）

こうした言葉に具体的な作品は説明されていない。けれど、図版で示した絵（図3－2）

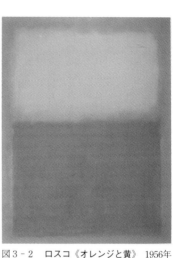

図3-2　ロスコ《オレンジと黄》　1956年

セザンヌのこうした言葉からは、彼の絵づくりの核心がうかがわれる。のちにピカソとジョルジュ・ブラックはこの言葉をよりどころにして、キュビスムの実験を始めた。

二〇世紀後半の画家たちは新しい造形思想を抱いた。現代絵画のうえに大きな足跡を刻んだアメリカの画家マーク・ロスコはこう書き記す。

「絵画とは芸術家にとってのリアリティを造形的な要素によって表現したものである。造

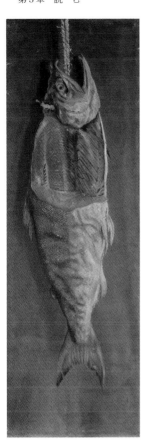

図3‐3　高橋由一《鮭》　1877年

を見れば、現実の何かを写すことなく、「造形的な要素」である色と形だけで絵がつくられていて、「連想から解放された、自足した絵画」を支えるロスコの考え方がよくうかがえる。コンスタブルが語る「絵は何かを写すもの」ではなくなった二〇世紀の絵画思想の通奏低音が、ロスコの言葉からも流れる。

## 日本の画家の言葉

　一九世紀の後半、西洋美術が日本に浸透し始めた最初期については、江戸時代後半に司馬江漢や佐竹曙山が書き記しているが、始まりを象徴するひとつは、高橋由一の言葉となる。

「嘉永年間［一八四八―五三］、或ル友人ヨリ洋製石版画ヲ借観セシニ、悉ク皆真ニ逼リタルガ上ニ一ノ趣味アルコトヲ発見シ、忽チ習学ノ念ヲ起シタレドモ、其伝習ノ道ヲ得ルコト難キヨリ、日夜苦心焦慮シケル［……］」（高橋由一履歴）

高橋由一は、徳川幕府が創設した蕃書調所画学局になんとか入所して、西洋絵画を研究し始め、いち早く油絵を日本に移植した開拓者として、大きな存在となっている（図3―3）。彼の初々しい驚嘆に導かれて、いま私たちが油絵という言葉で思い浮かべる絵につながる道が開かれた。

明治の末に、近代的な自己意識に目覚めた世代が、新しい美術の必要を唱えだす。画家・彫刻家・詩人の高村光太郎は、雑誌『スバル』にこう書いた。

「僕は芸術界の絶対の自由を求めている。従って、芸術家のPERSOENLICHKEIT（人格）に無限の権威を認めようとするのである。あらゆる意味において、芸術家を唯一箇の人間として考えたいのである。そのPERSOENLICHKEITを出発点としてその作品をSCHAETZEN（評価）したいのである。［……］僕が青いと思ってるものを人が赤だと見れば、その人が赤だと思うことを基本として、その人がそれを赤として如何に取扱っているかをSCHAETZENしたいのである。」（高村光太郎「緑色の太陽」『緑色の太陽』）

高村光太郎のこの言葉は、絵の中身が見えるものを写すことから自分の思うことを表わす

ことへと変わる節目を表わした。この文章が発表された一九一〇年から、日本の絵画は、自分を表現する方向に舵を切っていった。

大正時代になると、こうした流れは、次の世代に受け継がれる。自分の考えを多くの文章にした岸田劉生は、次のように書く。

「画家が自然物の或る現象に会って、それを美しいと感じる。その時は画家の内なる無形の美が、有形の現象の中に自己を見出した時だ。その時画家は「之れだ」と内に肯くものを感じる。画家は更に精しく見る。更に精細な美が部分と全体に亘って発見される。その時画家は一々肯くものを感じる。あゝ美しいと思ふ感じの裏にはいつもこの肯定がある。画家の心はその時跳る。息急しいのを感じる。それは内なる美の自然の形の中に己れの形を見出してその形、線、色のまに〳〵跳るのである。一緒になるのである。」（岸田劉生「内なる美」）

美は自然の側にあるのではなく、自分の内面にある。それと呼応するものを自然のなかに見出したときに、自然を美しいと感じる。外にある美しい自然を表わすことは、自分を表わすことにほかならない。劉生は、精密な写実的描写で自然や人物を描くとき（図3−4）、自分自身を描いている。内なる美を核にした彼の芸術観はそういう仕組みをもっている。

劉生と同世代のもうひとりの重要な画家萬鉄五郎は、劉生と同じように、自然を描くことは自分自身を描くことであると考える。

「自然を客観として見ない自分自らに、自然を持来たす自己を自然の中心に置く事から、進んで自己の中心に自然を置かなくてはならない。」（萬鉄五郎「鉄人独語」『鉄人画論』）

「僕によって野蛮人が歩行を始めた。吾々は全く無智でいい。見えるものを見、きこえるものを聞き、食えるものを食い、歩み眠り描けばいいのである。〔……〕原人は自然そのもの

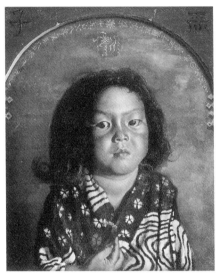

図3-4　岸田劉生《麗子肖像（麗子五歳之像）》1918年

図3-5　萬鉄五郎《かなきり声の風景》　1918年

である。吾々は自然を模倣する必要はない。自分の自然を表わせばよいのだ。」(同)

萬は自然に従わない。むしろ自然を自分に従わせる。だから自然の色も形も大胆に変え、そこに自分の心情を仮託する《かなきり声の風景》(図3-5)のような絵が、風景画として生まれてくる。

彼らは、自分の絵画観をこうした言葉にした。作品自体も言葉にならないことをたくさん語る。作家の言葉は、作品を見ることとは違う角度から、彼らの仕事を読み取る道筋を開いてくれる。

## 画家の思うこと

藤島武二は、《蝶》(図3-6)などの作品で浪漫主義の流れをつくり出した。その後、フランス、イタリアに留学し、帰国後は大正昭和の油彩画を育てていった。藤島は自らの絵画観をこう述べる。

「絵画は簡潔が標的でなければならない。

複雑な対象を別個の世界である画面の上で単純にする。これをもう少し言い重ねて見れば、複雑な明暗の配合、線の配合、色彩の調子で成り立っている対象を、画面の上で単純にする。そしてはじめてものを統一する。

図3-6　藤島武二《蝶》　1904年

もし複雑な画面であっても、こういう事柄を現わそうという、その作者の意志感情は焦点に集められていなければならない。」(藤島武二「態度」『芸術のエスプリ』)

大正末から外国留学が盛んになると、美術の中心地パリには多くの若い美術家が集まった。彼らのほとんどが、留学中の作品と帰国後では、画風が変わる。ヨーロッパで描いていた絵が継続できない。画家たちはその落差に苦しんだ。

小出楢重は日本で実績を積んだのち、三四歳で一年間ほどフランスに行った。そして、パリと日本

彼の絵からは重苦しさが消え、滑らかな洒脱さが加わる(図3-7)。

「日本にはまだ、全般に行き亘り人間に浸み込んで了うだけの洋画芸術に、歴史と伝統と雰

との絵を描く環境の違いをこう述べる。

70

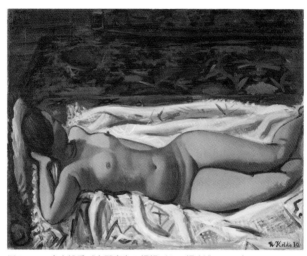

図 3 - 7　小出楢重《支那寝台の裸婦（Ａの裸女）》　1930年

囲気が形成されていないが、西洋では、代々の遺伝と雰囲気が人種の中に浸り切り行き渡つている。そこで正道の技術を習得しない素人でも絵をかくと、とも角もそれらしいものが現れてくるのが不思議である。〔……〕

巴里は奈良漬の樽のやうなもので、あの中へ日本人をしばらく漬けておくとどんな下手でも相当の匂ひにまで到達する。日本の現代にはまだ酒の粕が充分国民全般にまで浸み込み行き渡つてゐない。従つてよほど本格的の勉強をやらないと相当の匂ひをすら発散する事は容易ではない。」（小出楢重「大切な雰囲気」『大切な雰囲気』）

パリの空気に溶け込めなければ、本場

の洋画が吸収できない。馴染んでしまえば帰国後に、自分を見失う。戦前の海外留学には、そういう困難がついて回った。

時代が進むと海外体験は様相を変える。岡本太郎は、一〇代末に両親とともにフランスに渡り、そのまま人類学と絵画を学ぶ。それまでの留学と異なり、自分の絵画の根をパリで培い、戦後は日本で率先して新しい芸術を目指していった。《森の掟》（図3-8）を見ると、森にすむ動物を思わせる正体不明の種々の形が飛び回り、中央の赤い獣には口から腹にかけてチャックがついている。画家の自由自在な想像力が破裂して、その躍動が絵をつくっている。

「今日の芸術は、うまくあってはいけない。きれいであってはならない。ここちよくあってはならない。」（岡本太郎『今日の芸術』）

誰もが心に抱いている芸術とは反対のことを声高く謳いあげる。彼は前衛的なグループをつくり、文学者らと「夜の会」を結成したが、やがて孤立を選んで自らの主張を鮮明にする。

彼の主張は、古い束縛から脱しようとする若い世代の冒険を鼓舞して影響力をふるった。

戦後、海外渡航の制限が緩むと、渡欧する若い美術家が何人も現われる。野見山暁治は、フランス、ベルギーに行った。彼は、外国体験が自分の絵画にどんな跡を残しているかについて、こう書いたことがある。

「カタチというものがあるのだよ、とフランス人の打ちだした造形感覚が、ことあるごとにぼくの自覚をうながした。日本人にないものはカタチなのだと。モノの領域というか、その内と外とのひしめき合いというか、ある堅固な力のことなんだが……。どうもうまく言えない。〔……〕

ともかくなにをひっさげてぼくはフランスから帰ってきたのだろう。絵というのは、この世に在りもしないしないものを、画面の中に作りあげてゆくものではなかった。

自分の生きている土地の中から生みだすものだ。〔……〕

ながい歳月をかけて、ぼくは何かを身につけたのではなく、フランスに行くまえのぼくをキレイさっぱりと洗い流してしまったらしい。」（野見山暁治『署名のない風景』）

野見山暁治より一歳若く、彼よりわずかに早くフランスに渡った田淵安一は没するまで、拠点をパリに置いた。思索の深い人で、何冊かの著作を残した。そこには彼の絵画観がちりばめられている。

「僕にとって、絵を描くことは〈かたち〉を想起することである。夜の眠りのなかで〈かたち〉は完熟し、想起されることを促す。それを待つことが、仕事の大事な部分である。〔……〕主題となった〈形〉は、無意識が表出を促すことによって想起された〈かたち〉の投影像である。」（田淵安一『イデアの結界』）

図3-8　岡本太郎《森の掟》　1950年

図3-9　野見山暁治《人間》
1961年

図3-10　荻原守衛《女》　1907年

田淵の〈形〉は、実際に画面に描かれた形であって、それに対し〈かたち〉は、根源的な物の形の原形質のようなものである。内心で思い描かれ、絵画上に現われる〈形〉の母胎となる。たとえば前に挙げた《動かぬ影》（図2-10）では、花の原形としての〈かたち〉が青く染められた〈形〉となって、それを中心に絵が構成される。しかし、いくら作品に眼を凝らしても、こうした思想に届くことはない。作家たちの造形思想は、言葉を読むことと併せて内実が明らかにされていく。

### 彫刻家の言葉

高村光太郎と同時代、荻原守衛（おぎわらもりえ）は絵画修学を目指してフランスに行き、彫刻に転じ直接ロダンに師事した。守衛の生彩ある人間像（図3-10）は、日本彫刻の近代を本格的なものにした。

「彫刻の本旨、即ち中心題目は、

一製作に依て一種内的な力（Inner Power）の表現さるゝことである。生命（Life）の表現さるゝことである。［……］

予は結論して、彫刻の真の美は内的な力若しくは生命に存ずると断言する。この目的を表現したものが真の自然を描いたものである。」（荻原守衛「予が見たる東西の彫刻」『彫刻真髄』）

荻原守衛が言う「彫刻の真髄」は、ロダンの彫刻観と共通する。

高村光太郎は、デビュー当時、絵も描いたが、本領は詩と彫刻にあった。自身の彫刻観を彼は「彫刻十個条」の始めに書いている。

「彫刻の本性は立体感にあり。しかも彫刻のいのちは詩魂にあり。」

彫刻の彫刻たる所以が立体感に基くものである事は、凡そ彫刻を知る道の第一義である。そこに一つの塊りとして確に存在する感、一つの立体として実存する感である。［……］「確にそこにある事の不思議な強さ」を感ずる精神的昂揚に至るまで、皆立体感から来る彫刻の特質である。一切の彫刻はここを中心としてあつまる。」（高村光太郎「彫刻十個条」『緑色の太陽』）

「詩魂」は彫刻の根本生命となる「人間の内にある名状しがたい無限への傾きのようなもの」で、彫刻が宿す生命感と解すればいいだろうか。彼にもまたロダン以来の近代の彫刻観が分かちもたれている。

図3-11　ヘンリー・ムア《ナイフ・エッジ》
1961/76年

さまざまな変化を見せた二〇世紀彫刻のうちで、単純化された人間像に大きな存在感をたたえさせた重要な彫刻家ヘンリー・ムア（図3-11）はこう語る。

「彫刻家は形体をどこまでも徹底的に空間を占めるものとして、たえず考え、用いるようにつとめねばならない。彼はいわば自分の手の内部にその堅牢な形をつかむ——彼はその大きさいかんを問わず、あたかも手の掌におさめて、完全に握っているかのように、それを考える。彼は心のなかで、すべての周囲そのものから、或る複合した形体を視覚化する。」

（ハーバート・リード『彫刻とはなにか』）

この言葉は、立体物として存在する彫刻の基本的な性格を述べるが、近現代の彫刻は、記念碑や礼拝の対象といった用途を捨てて、この基本だけを作品の成立の根本条件とし

て、さまざまな展開を遂げていく。

こうした彫刻の基本概念のうえに立って、古代から現代までの彫刻史を組み立てた、ムアと同時代の批評家ハーバート・リードはこう記す。

「芸術としての彫刻の特殊性は空間に三次元の対象（オブジェクト）を創造することである。絵画は二次元の面に、空間の幻影（イリュウジョン）をあたえようとつとめるが、彫刻家の特殊な関心になるものは知覚された量（カンティティ）としての空間そのものである。［……］

彫刻は根本的には「触覚空間」の芸術であること、またこの二つの芸術における理論と実践の間の混同がこの「視覚空間」の芸術であること［……］それにたいし絵画は根本的には区別の無視によっていることを示唆したいと思う。」（ハーバート・リード『彫刻とはなにか』）

リードの彫刻史と理論は、一九五六年に書かれたものであるから、その後も変革を続ける彫刻の在り方は、絵画との境界線をいよいよ曖昧にしていく。それでも彼らは、自立した空間を獲得した近代彫刻の特性を共通して語っている。

## 現代の彫刻

現代の彫刻家遠藤利克（えんどうとしかつ）は、従来の彫刻から離れ、大地や水に働きかけ、木材を焼き、自分の身体感覚に基づく物への働きかけを統合して「作品」をつくる。

78

「制作の意図は、水の〈円環〉の実現にあった。〔……〕大地に引いた線に沿って容器を埋め、そこに水を注いでゆく。〔……〕

すべてにおいて、体感は優先する。なぜなら、人間は身体感覚を基準に置くことによって、纏まりのない情報や経験を統合し、集約し、ひとつの構造として内面化してきた歴史をもつからだ。

彫刻という仕事は「場」にかかわる思惟であり、「場」をつくる形式である。彫刻家に、思考と呼べるものがあるとすれば、それはひとえに、「場」の実現が、体感を通して模索され、物質化され、文脈化される、その強度と密度に関係している。」（遠藤利克『空洞説』）

彼の作品《無題》（図3－12）は、そうした行為の跡をとどめ、「作品」をなす素材に作家の意図が込められている。彫刻の

図3－12　遠藤利克《無題》　1982年

79

概念は大きく変わってきている。そのことが、こうした作家の言葉で明らかにされる。拡大された彫刻の領域で制作される仕事は、ひとしなみに彫刻とは呼びにくい。けれど、作家たちの言葉を手がかりにして、新しい美術の領域に踏み込んでいくことができる。

## 批評の言葉

作家の言葉は、制作の実感や決意表明がそうであるように、大抵の場合主観的になる。それに対して批評家の言葉は、見る者の立場に立って自己中心性が薄められる。ある美術家の仕事を、ほかと比較したり、時代の推移のなかに置いたりすることで相対化する。もちろんそこに自らの見方、主張を表明しなければ批評にならないが、大きな視野と相対化によって批評は成立する。

では誰が美術批評のペンを執るのだろうか、と考えてみる。日本を例に取ると、批評が始まったのは明治時代以降と思っていいだろう。作品や作家の良し悪しだけではなく、批評する人が自分の価値基準を示し論じる必要がある。批評はひとつの立場を選ぶことであり、まずはどのような美術を選択するかが問題になる。

美術批評の言葉もまた無数にあるが、同時代の美術の特質に触れた批評をふたつほど挙げてみる。一九世紀半ば、詩人シャルル・ボードレールは、年一度開かれる国家的規模のル・

サロン展を見て長い展覧会評を書き、その一部「現代生活の英雄性について」でこう語る。

「偉大な伝統が失われ、新しい伝統はまだ形成されていないのは事実である。

この偉大な伝統は、古代の生活の日々の理想化でなくして、何であったろうか。〔……〕

現代生活の叙事詩的な面はいかなるものでありうるかを詮索し、われわれの時代が古代に劣らず崇高な主題に富んでいることを実例をあげて証明する前に、あらゆる時代、あらゆる民族が彼ら自身の美を有していたのであるからして、われわれも必然的にわれわれ自身の美を持っていることを断言できるのである。それは理の当然なのだ。」（シャルル・ボードレール「一八四六年のサロン」『ボードレール全集』Ⅳ）

一九世紀の美術は、古代や神話の主題に代わり、「現代生活」、つまり自分たちと同時代の現実を描くことを重視するようになる。ボードレールの言葉は、そのことを主張した早いものとして重要であり、フランスばかりでなく近代化を進める国々の美術を読み解く大事な鍵となる。

日本でも、現代生活を描くことが次第に浸透し、同時に自己を意識した個人尊重が強くなった。芸術の分野全般で、その認識が明白になる。夏目漱石は大正時代始め、文部省主催の美術展「文展」の批評を朝日新聞に連載した。冒頭にこうある。

「芸術は自己の表現に始まって、自己の表現に終るものである。

〔……〕外の言葉で云い易えると、芸術の最初最終の大目的は他人とは没交渉であるという意味である。〔……〕全く個人的のめいめいだけの作用と努力に外ならんと云うのである。他人を目的にして書いたり塗ったりするのではなくって、書いたり塗ったりしたいわが気分が、表現の行為で満足を得るのである。そこに芸術が存在していると主張するのである。」

（夏目漱石「文展と芸術」）

これは、高村光太郎らと共通する、自己を表わすことを第一にする態度の表明である。漱石は自分の文学でも、ここに端的に語られた芸術観に立って制作し、判断する。彼の言葉は、自らの態度表明と同時に時代の核心を突いている。

ボードレールも漱石も、文学者の立場から美術を見る炯眼をもって、同時代の流れに棹差して批評文を書いた。彼らの言葉を読むと、美術を支える当時の思想について視野が広げられていく。

## 写真と版画

もともと版画、写真は、複製芸術として開発されてきて、早い時期には芸術作品の扱いはされていなかった。版画を作家たちが絵画芸術として制作するのは一七世紀ごろから、一九世紀に入って広まっていった。一九世紀に発明された写真が芸術作品と認められたのはご

く最近である。しかし現代に近づくにつれ、このふたつの分野に表現の大きな可能性が見出され、新たな芸術領域として安定していく。その趨勢と並行して、複製芸術に関する言葉がいくつも発せられる。

ドイツの哲学者ヴァルター・ベンヤミンはこう述べる。

「どれほど精巧につくられた複製のばあいでも、それが「いま」「ここに」しかないという芸術作品特有の一回性は、完全に失われてしまっている。しかし、芸術作品が存在するかぎりまぬがれえない作品の歴史は、まさしくこの存在の場と結びついた一回性においてのみかたちづくられてきたのである。〔……〕

かりに複製技術が芸術作品のありかたに他の点でなんらの影響を与えないものであるとしても、「いま」「ここに」しかないという性格だけは、ここで完全に骨ぬきにされてしまうのである。」（ヴァルター・ベンヤミン『複製技術時代の芸術』）

複製技術を用いる版画、写真、そして各種の印刷に、それぞれ高度な技術革新が進んで、ベンヤミンがこの批評を書いた一九三六年の時点とは異なって、「いま」「ここに」しかないという一回性の価値の代わりに、複数性のなかでの「芸術的」価値が現われる。機械装置をもって新しい視角を呈示する写真については、多角的な分析がなされる。たとえばフランスの批評家ロラン・バルトは、こうした洞察を加える。

「写真」が数かぎりなく再現するのは、ただ一度しか起こらなかったことである。「写真」は、実際には二度とふたたび繰り返されないことを、機械的に繰り返す。」

「私が《写真の指向対象》と呼ぶものは、〔……〕必ず現実のものでなければならない。それはカメラの前に置かれていたものであって、これがなければ写真は存在しないであろう。

図3-13　ケルテス《エルネスト、パリ》
1931年　バルト『明るい部屋』より

絵画の場合は、実際に見たことがなくても、現実をよそおうことができる。「写真」の場合は、事物がかつてそこにあったということを決して否定できない。〔……〕絵画や言説における模倣とちがって、(ロラン・バルト『明るい部屋』、図3-13）

ここに挙げた言葉は、写真の特徴すべてを語っているわけではもちろんない。それでも、こうした言葉によって、見るだけでは気づかないことに意識が向けられ、見る人の作品の読

み取り作業が活発になる。

《エルネスト、パリ》とバルトの言葉は、写真の作用を具体的に表している。エルネストという名の子は、確かに写真家ケルテスの前にいた。けれどカメラの前にいたエルネストは、次の瞬間からもうどこにもいない。カメラが映すのは、確実に存在したが、たちまち過去に放りこまれる事物ばかりである。

## 言葉が開くこと

美術の足取りを整理する美術史の記述、制作の意図や思考を語る作家の言葉、美術を解析する批評家の論述、それらは作品から直接感じ取ることとは性質が違う。ただ確実なのは、作品を見ないで言葉だけを読むとすれば、その美術体験は薄っぺらなままでしかないということである。見ることと読むことは補い合っている。

美術についての言葉を多く読むのが、美術理解に必須の条件ではない。けれど、読むことで理解は確実に深められる。そして読むこと自体も、美術の愉しみに数えられる。

# 第4章　比べる

## 基準をつくる

第1章で、たくさん見ると、自然に作品同士を比べるようになると言った。ここでは、比べることが判断の基準づくりや見る愉しみにつながる話をしてみたい。

ある作品を見ると、ほとんど無意識のうちに別の作品と比べることがある。この比較を通して、基準が少しずつつくられていく。洋服選びや料理の選択を繰り返すと、品質、味、値段などの相場感覚ができるように、比べることで美術の世界でもその人独自の評価の基準がおぼろ気に出来あがる。まずは作品を見分ける物差しは、どんなふうにつくられるのかを実際に則して考える。

## 未知への気づき

比べることは、違いと類似を見ることでもある。絵や彫刻をたくさん見れば、当たりまえのように、作品の形状や色彩がとりどりであることが眼につく。展覧会場に並ぶ一群の作品に通りいっぺんの眼差しを投げて、足早に過ぎるなら、たくさん見るとは言っても、作品の違い、作家の個性には気づかないまま終わる。一〇〇点もの作品が陳列された展覧会では、始めから最後まで丹念に見ていくのは、とても疲れる。注意を引く作品に眼を留めて、少し時間をかけて見る。精神状態、体調によって、同じ作品から受ける感じも違うものだ。ある日は強い感動を呼び起こした絵も、別の日には少しもおもしろく感じられない。そのときどきで異なる感じもたび重なれば、一時的な印象を超えた作品の姿が定着するようになる。

実際の作品を見ることが、何よりも大事だとは言え、展覧会でも主催者は作品を思うままに出展できないし、見る側にとって自分が見たい作品が必ず並べられているものでもない。持ち主の都合で借りられない、運ぶのに費用がかかりすぎる、いくつかの理由で、重要な作品や人気の作品が出品できないことはしばしば起きる。けれどその反面、目当て以外の思いがけない作品に出会えて、それまでの見方に新しい側面が開かれることも多い。この画家はこんな絵も描いていたのか、この時代にはそんな傾向の絵も描かれていたのかと驚かされる。未知のことがらに気づかされ、比較を通して見方は広がりを得ていく。

比べる作業は、優劣を秤にかけるだけではない。自分なりの基準を蓄積し、比較対照表の幅を広げることでもある。たくさん見ることを心がけて対照表を大きくすれば、美術を愉しむ手がかりが増える。手がかりがあったほうが愉しみは大きい。それも、自分で工夫した見方をつくるほうが愉しみは長続きする。とは言え、他人の見方を無視してひとりよがりになれば、的外れに陥るから、自分の見方もときおり突き放して距離を取ることも必要だろう。

## 言葉で表わす

比較には言葉がつきまとう。たとえば信号の赤と青を瞬時に見分けるのは、視覚や聴覚の反射的な反応でなされる。けれども信号が赤だと人に伝えるのには言葉が必要になる。

絵や彫刻を見比べるのも、最初は感覚的な違いの判別であるけれど、違いをさまざまな視点から分析する意識が次第に強くなる。ワシリー・カンディンスキーは、青の働きを静寂や精神の鎮静を誘うものと考えた。そしてそれを他人に伝えるために明瞭な言葉に換えて絵画論を打ち立てた。

青を使った二つの絵があれば、こちらの青は底知れないほど深く、あちらの青は晴れ渡った五月の空のように軽快で楽しい気分を誘う、などと区別するだろう。それぞれに異なる印象がそんな言葉にされて、絵から受けた感じが言葉で輪郭づけられる。ただ、絵から受ける

89

図4-1　アングル《ルイ゠フランソワ・ベルタンの肖像》 1832年

それを認めたうえで、複数の絵を比べ、違いを認識し伝える作業を試みてみる。絵について語るとき、大概はひとつの角度に絞った見方に従ってしか語れない。絵を比べ、違いを言葉にする試みを、二点の作品で行なってみる。それらの絵は時代を語っている。

一点は、一九世紀前半期のフランスで新古典主義を担ったひとり、ジャン゠オーギュスト

感じが言葉で限定されもする。それが言葉が背負う役割であり、機能なのである。それに対して美術作品は、ひとつの意味に縛られることを嫌い、いろいろと読み取れるようにいつも多義的であり続ける。美術の豊かさはそこにある。そのことを思えば、作品の印象を言葉に置き換えるのは、作品の豊かさを貧しくする危険もある。

## アングルとセザンヌ

90

図4-2　セザンヌ《アンブロワーズ・ヴォラール
の肖像》　1899年

＝ドミニク・アングルが一八三二年に描いた《ルイ＝フランソワ・ベルタンの肖像》（図4
－1）。もう一点は一九世紀後半から二〇世紀冒頭、自分が編み出した描き方で誰も描いた
ことのない絵の世界を切り開いたポール・セザンヌの一八九九年の作品《アンブロワーズ・
ヴォラールの肖像》（図4－2）。

　アングルの肖像画を見ると、ま
ずモデルになった人物の真に迫っ
た表情に驚かされる。目鼻立ちが
くっきりとした陰影をもって表わ
され、口は一文字に結ばれる。太
腿に置いた両腕の肘を張って、少
し肩を聳やかし、引き締まった口
元と眼光が威風をたたえる。肩の
大きさと腕の長さは誇張されてい
る。ベルタン氏は堂々とした存在
感を放って、まるで絵のなかで実
際に呼吸していると思わせる。顔

91

面の肌合い、髪の質感など、細かな所まで少しもおろそかにしないで、血肉を備えた人間が、写真よりもずっと本物らしく表わされている。

セザンヌのほうはどうか。眼窩はただ黒く、モデルには何も特徴的な表情がない。細かな質感の表現、滑らかな明暗の変化などはまったく無視されている。額や胴、手足の量感は、それでも巧みに表わされ、痩せぎすの体軀のモデルも確かな存在感を放っている。けれどもモデルからは生きている感じが発せられない。胸元にのぞく白いシャツには少し青味が交じり、その濃淡の変化で膨らみが表わされ、上着やズボンもまた、画家の周到な観察眼で捉えた色の微妙な差によって量感が表現される。

画家は、明暗をあくまで色として見て、色味の違いを丹念にたどった結果、明るい部分と暗い部分が生まれる。モデルは、色彩の変化を追求する画家の試みを受け止める格好の対象として坐っている。頭部に比して肩から胴の部分がずっと大きくなっているが、アングルの肖像画のように堂々とした重量感を表わそうとする誇張とは違う。

セザンヌは、実際の見た目に忠実であろうとする。だから身体全体のなかで自分に近いところが、より大きく見え、斜めに前に出る両腕は肩よりも手先のほうが大きくなる。とくに軽く握った右手は顔と比べるとずいぶん大きく、比率が狂っている。

この人体の研究以来、西欧の絵画の人体の表わし方は、解剖学、遠近法、明暗法にしたがって

正確を期してきた。しかしその正確さは客観的で、生きている眼で見たものではない。そうした約束事を無視したセザンヌは彼の見え方に誠実であろうとして、眼の前のモデルや林檎をそれまでに誰もやったことのない方法で描いた。そしてセザンヌの肖像は、それまでとはまったく違った人間像として現われた。

## 似ている、似ていない

アングルとセザンヌの肖像画は、どちらが優れているか。この問いかけに答えると、比較する者の絵の見方が試されるのがよく判る。アングル、セザンヌのそれぞれの絵のどこに眼をつけるかによって、絵を判ろうとする角度が変わってくる。

例に取ったアングルとセザンヌの絵を、肖像画として比べてみる。肖像画は、昔から本人に似せることを目的にする。写真術がまだ十分に発達していなかった時代には、とくにそのことは重視されていた。そのうえ、モデルになった人の社会的地位や職業を表わし、人品骨柄を実際以上に優れた品格があるように描くことが求められていた。

アングルの絵は、モデルになった当時のジャーナリズム界の重鎮ベルタン氏の正面切って構えた風貌を見ると、いかにもそうした目的に沿って制作されたと思わせる。一方でセザンヌの絵は、端からそんなことには無頓着である。セザンヌは、まったく別のことを目的にし

てモデルを描いている。当人と似ているかどうかはあくまで結果として生じるものに過ぎない。

もっとも私たちは、ベルタン氏もヴォラール氏も知らない。ましてやその人の性格や振る舞いなど知る由もない。アングルは本人そっくりに、セザンヌは似せることに一切執着しないで、それぞれの絵を描いていると、絵の描き方から思うだけである。それは、ふたりの画家が、どんな時代にどのような場で生きていたかによる。

## 画家の眼と肉親の思い

二点の絵について、エピソードが残されている。アングルはベルタン氏の肖像を頼まれてどのようなポーズで描くか、少々思いあぐねた。ベルタン氏に夕食に招かれて食後のコーヒーをともに飲んでいるとき、モデルから眼を離さなかった画家は、ベルタン氏の何気ない仕草に肖像にふさわしいポーズを見出したという。翌日アトリエに来てもらい早速制作に取りかかった。この話は、アングルが絵筆を執る前に肖像画の構想を練りあげて、完成した絵を事前に思い描いていたことを想像させる。

ただアングルほどの手腕をもってしても、出来あがった絵を見ての感想は、人さまざまである。ベルタン氏の娘はこう言ったと伝えられる。

94

「父は堂々たる殿様のような風貌でしたのに、アングル氏は父をまるで粗野な農民にしてしまいました。」（『世界美術大全集』第19巻）

娘の贔屓目に適おうとすることと画家が目指す絵とは違う。画家の眼と肉親の眼とは、見るところが異なるし、モデルの意を迎えれば、それは画家が自分の絵を歪めることになるから、芸術家としての信条を優先させればそうはいかない。ベルタン氏の肖像は、娘から見て立派であるかどうかとは関わりなく、写実性を重んじた肖像画として、人間の存在感を溢れさせたもっとも優れた作品に数えられる。

## 林檎のほうが優れたモデル

セザンヌに眼を転じると、彼の肖像もまた人物の存在感は確固として強い。けれども、それはアングルの絵とはまったく異なる理由からやって来る。セザンヌにとって、人間も林檎も、故郷のサント＝ヴィクトワール山も、絵を描くきっかけとして等しく映る。セザンヌは対象をじっと観察して、見える通りに写し取ろうとする。

しかし見える通りとは言っても、アングルのように実物らしく写し取るのではない。セザンヌは、少し幅のある絵筆を絵具を塗る一筆の単位として、描こうと思う対象の色を見つめ、それに見合う一筆分の色を乗せて置いていく。一筆が受け持つ色を見きわめるまで根を詰め

て長い時間をかける。それでも未完成のまま中途であきらめた絵もたくさんある。むしろ完成は始めから不可能なことをセザンヌは知っている。死ぬ間際まで、今日は昨日よりも少し進んだ、明日はきっともっとうまくいく、と洩らしながら、制作中に雨に打たれ、それが元で高熱を発して死んでいく。完成が不可能なのは、描こうとする相手にまといつく色が見るたびに変わり、一筆単位の色を的確に捉えることができないからだ。

ヴォラールの肖像もそういうふうにして描かれた。モデルは、画家の執拗な集中力に付き合って微動もできない。セザンヌはポーズするヴォラールのために、故意に不安定な椅子を用意して台に乗せた。動けばひっくりかえってしまう。嗜眠症だったヴォラールは回想している。

「さて、台に上るや否や眠気がさしてきて、頭が肩の方へ傾き、途端に均斉が破れ、私は、台、椅子もろとも床に落ちた。

セザンヌは駆け寄り、

「仕様がない人だな! 姿勢をくずしてしまった。林檎のように、じっとポーズをしなくてはいけない。林檎は動きますかね? 林檎は?」(A・ヴォラール『画商の想い出』

セザンヌにとって、人間は林檎よりも始末が悪い。画家は別の人に、もし一個の林檎が完壁に描ければ世界が描けると言った。セザンヌは、絵を「感覚の実現」の場にして世界に匹

96

敵するものをつくり出そうとした。人物でも林檎でも山でも、描く対象は彼のもっとも近くにある世界の一部であり、そこから受け取る視覚の情報を余すところなく絵に換えることができれば、世界を少しも損なうことなく表わせる。彼はその「感覚の実現」を、絵筆に乗せた色彩で果たそうとする。

人物を描くにも、その人が何者であるか、性格はどうであるか、そんなことは画家には関心がない。ただ眼の前に現われた世界の一部であって、色彩の塊に過ぎない。人物の顔面、服装に表われる微妙な色を筆先の広さごとに正確に摑まえることができれば、結果としてその人が画面のうえに現われて来る。それは、絵にもうひとつの世界が出現することである。

長いあいだ不動の姿勢を続けさせた挙句、セザンヌはヴォラールにこうつぶやいた。

「百五十回もポーズをさせてからセザンヌは満足げに言ったものだ。

「ワイシャツの前の部分は、そう悪くないな……」（同書）

絵画に世界と匹敵する感覚の結晶をつくり出すセザンヌの冒険は、集中を続けながら生涯ついに完結することがなかった。たとえ未完でも、残された絵に誰もなし得なかった探求の痕を印している。その探求は彼以降の絵画を大きく変えていく道を切り開いた。

## 言葉が語ること

アングルとセザンヌをこうして比べてみると、違いを明らかにするためには決して見るだけでは済まなくなる。比べる行為には、言葉による識別の作業がどうしても必要になる。いまここで、それぞれの作品にまつわるエピソードを引き合いに出したように、モデルとの対し方、絵に籠められた画家の考え、そしてそこから湧き出す絵の意味が少しずつ理解される。

アングルとセザンヌを例に引いて書いてきたのは、言葉に頼った比較の作業の試みである。たとえ沈黙のうちに見比べても、言葉が必ず動き出している。そして比べるものの組み合わせを変えてみれば、言葉をめぐる言葉はさまざまに行き交う。それがそのまま深い理解に通じることにならなくとも、言葉をもって絵を愉しんでいることに間違いないだろう。そして比べることから、違いの発する理由をさらに追いかけてみれば、アングルとセザンヌそれぞれの絵の基盤の相違にも思いは伸びていく。

### ふたつの写実

アングルの新古典主義と印象派の後を継承するセザンヌの絵のあり方について、少しだけ整理しよう。アングルの考えるリアリズムとセザンヌのそれとはどう異なるか。

アングルは、いかにも実際に似せてそれらしく描く普通の意味の「リアリズム」を疑わな

かった。そのうえで、アングルの絵に新古典主義の理念である現実の理想化がどのように図られているかを探ってみる。すると要らないものは捨て、必要な部分を強調する彼のリアリズムの方法が見えてくる。

それに対してセザンヌは、自分に見えることを必死に追いかけて、物がまとっている色彩に最大の注意を払って忠実であろうとする。そして自分の感覚を研ぎ澄ませて捉えた色彩を正確に絵のうえに点じていけば、物の形、物の存在は、色彩に連れられて画面上にふたたび生まれ出る。絵のうえでもうひとつの世界を、あるいは別の存在をつくり出す、彼独特のリアリズムである。

同じリアリズムという言葉でふたりの画家の絵をくくってみても、中身はずいぶんと異なる。その違いのあいだには、彼らふたりの個性の差とともに、もっと大きな流れとして、美術の変質を見ることもできる。けれども詳しい歴史的な視点はここでは措（お）いておく。ふたりの違いは、単純に描き方の違いにあるだけではなくて、彼らの物の見方、絵にするために何を抜き出せばいいかについての考えと一体になった絵画思想の隔たりが元になっている。

絵同士のどこがどう違うのかを見分け、それを言葉にする作業は、絵をめぐる冒険なのである。

図4-3　運慶・快慶《金剛力士像》　13世紀始め

東西を比べる

比較の対象を違う角度から取り上げてみよう。ひとつは彫刻、もうひとつは芸術作品とは異なる絵。彫刻では、運慶・快慶とミケランジェロ、絵は日本中世期の寺院図とイスラム寺院の図を例にする。

奈良東大寺の南大門に、二体の《金剛力士像》（図4-3）が立っている。高さ八メートルを超える木造の仁王様は、左が阿形、右が吽形で、ともに眉を吊り上げた憤怒を漲らせる。一三世紀始めの鎌倉時代、写実性を強く加味して仏教彫刻に大きな変化をもたらした運慶と快慶が、仏師一八人を率いて制作に当

100

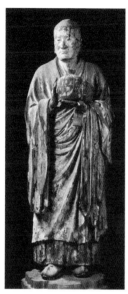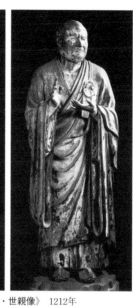

図4-4　運慶・快慶《無著・世親像》　1212年

たった。二か月半ほどで完成させたと伝えられる。写実性が彼ら慶派の最大の特色で、それは《無著・世親像》（図4-4）にすぐれた質をもって表わされている。

しかしこの金剛力士像では、誇張が甚だしい。寺院の入口に、文字通り仁王立ちして、悪を祓う宗教上の役割が強調され、そのために何よりも迫力が前面に出て現実の感じが押しやられる。額の血管は膨らみ、眉を吊り上げ、顔面全体に力がこもり、体軀全体に筋肉が隆々と盛りあがる。金剛力士は、現実の人間ではなく半ば神の類いであるから、生々しい現実感が十分ではないことで、かえって宗教的な説得力をもっている。

それに対してミケランジェロの

図 4 - 5　ミケランジェロ《ダヴィデ》
1501-04 年

人物だけれど、ミケランジェロは彼に筋骨たくましい青年の姿を与えた。人間の理想化とい

う点では写実的ではないが、ルネサンス期には解剖学を手立てとして人体の研究も本格化し

て、現実性が重視された。均整が取れ堂々としたダヴィデは、鍛えられた筋肉を滑らかな皮

膚の下に隠し、腹筋も実際に沿って忠実に彫られている。三、四年かけて制作された、高さ

四メートルほどの大きな大理石像である。ダヴィデはゴリアテとの戦いに勝利するが、ここ

では肩に掛けた投石器で石つぶてを投げる寸前の姿が表わされる。理想的な肢体をもつ《ダ

ヴィデ》は、完璧な肉体をもって戦いに向かい、緊張した眼つきに力の集中を漲らせる。

《ダヴィデ》（図4-5）は、は

るかに現実性を強くする。制作

の時代は一五〇一一〇四年で、

《金剛力士像》とは三〇〇年の

開きがある。イタリア・ルネサ

ンスは人間復興と性格づけられ

るように、美術でも神に代わっ

て人間が主役となった。ダヴィ

デは旧約聖書中の半ば伝説中の

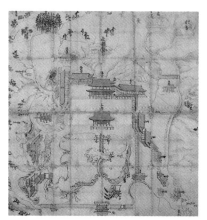

図4-6 《称名寺絵図並結界記》（部分）
1323年

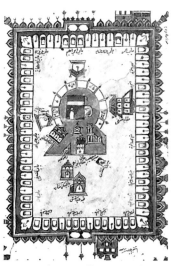

図4-7 《メッカの神殿図タイル》 17世紀

ふたつの裸体像を比べてみると、作者たちの背景にある人間観、文化圏の違いがありあり
と示される。

さらに視点に文化の違いが現われる絵を見てみる。八世紀の奈良時代から始まり、中世期
には全国で盛んに寺領図が作成された。その中心部は伽藍の配置を図示する境内の絵図であ
るが、境内全体を表わすのに興味深い工夫がある。絵師が自分の眼の高さで見ると伽藍の配

置は見渡せない。実際には昇れない中空の高みに想像の視点を置いて全体を眺め下ろす図も

あるけれど、ここでの工夫は地上の視点の取り方にある。鎌倉時代の終わりごろ、一二三三年に作られた金沢文庫称名寺の境内図（図4－6）を見ると、絵師は境内の中央に立っている。身体を回転させ周囲の伽藍をそれぞれ正面に見て、図を東西南北別々に描く。全体は、肉眼で見た四方向の絵を組み合わせ、四角い箱を切り開いた形の展開図になる。

この絵と対照的な視点が、イスラム文化圏に存在する。メッカの神殿を図解した陶板タイルの絵（図4－7）では、中央の神殿に四方の建物が屋根を向けている。絵師は神殿には立ち入らない。メッカを目指すイスラム教徒の巡礼が、人間の渦となって神殿を周回する姿から想像されるように、絵師もまた神聖な場所に踏み込むことなく、周囲をめぐり歩きながら神殿を描く。

寺院も神殿も聖なる場所なのだが、一方ではその中央に立って全体を表わし、他方では周囲をめぐる。絵師の視点のあり方、そして開放と秘匿という対照的な聖所の扱いに、それぞれの宗教性が表われる。四方へと広がる絵図、四方から閉じていく絵、それらを対比すると、絵を描く人間の視点で異なる絵の構造の差から、宗教文化の違いが浮かびあがってくる。

## 美術のある場所

どうも美術館は気取っているようで敷居をまたぎにくい。入れば看視の人の眼が気になって落ち着かない。静寂な展示室で、連れと来た自分も沈黙を要求されて窮屈な思いがする。街の画廊にはどうやって入ればいいのだろうか。思い切って入っても、画廊の人にどう声をかければいいのだろうか。いろいろ美術のことを聞かれたらどうしよう。そう考えると臆病にもなる。けれど実際は、美術館も画廊も、気ままに愉しめる場所なのである。

いままでは、美術が開く世界に入るために、見ることに関わる扉を探してきた。この章では、自分の身体を動かして美術の場所に出かけることに話を移していく。会社や役所の応接室、玄関ホール、病院の待合室、レストラン、喫茶店など、人を迎える空間は作品が置かれた美術の場所と呼べる。作品の質から持ち主の嗜好がうかがい知れる。人の眼に触れる空間

105

に作品を置くのは、その意味で多少恐いところもある。

多種多彩な美術の場所のなかでも、美術館と画廊は、そのために設えた空間だから、そこに展示される作品は、多岐にわたっている。美術館に話を絞ると、最近は美術館の扱う美術が、時代、種類、また地域についてもずいぶん幅を広げている。ときにはこれも美術のうちなのかと首を傾げたくなるようなものが展示されている。とりわけ「現代美術」はちんぷんかんぷんだとの声も聞こえる。確かに理解がむずかしく思える。けれど敬遠しないで近づいていけば冷たい顔はされない。

## 美術館の展覧会

美術館の展示には、大きく言うと二種類ある。ひとつは企画展、もうひとつは常設展。企画展は、何かのテーマのもとに作品を集める展覧会で、個展やグループ展も含まれる。常設展はその美術館が所有しているコレクションを展示する。

規模が大きく展示室も広い大型の美術館で開かれる企画展はたくさんの人を集める。企画展は、国内外の美術館や収集家、作家たちの手元にある作品が展覧会の趣旨に合うように集められるから、その展覧会でなくてはまず見ることができない作品に出会える絶好の機会になる。

たとえば国宝展では、普段秘蔵されている貴重な作品がいくつも揃って展示され、来場者の眼を堪能させる。その反面、来場者の数が多く、ゆっくり作品に見入ることができなくなる。美術館の実力を示す機会として力を入れる企画展を開催するには、学芸員たちの能力や予算などを傾ける必要があるため、頻繁に開催するのはむずかしい。見る側からすれば、見る機会の少ない作品が一堂に会して、つねづね見たかった作品にようやく出会える好機になる。

それに対して常設展は、名称どおり、いつも展示室の同じ場所に同じ作品がある展示を指す。ルーヴル美術館の《モナ・リザ》やウフィツィ美術館の《ヴィーナスの誕生》のように、同じ場所にいつも展示される常設は、二つめの扉（第2章）で話した名画名作をつくり出す大きな条件ともなる。パリやフィレンツェに出かけ、旅の目的にした作品が展示されていなければ、落胆は大きい。誰もが見逃がせない作品は常設展示に欠かせない。

日本でも近代以前に描かれた優れた作品は、美術館や博物館の収蔵庫に数多く眠っている。常設の展示ができないのは、日本の古い作品は光や湿度の変化に大変弱いからである。ヨーロッパで発明された油絵は、ずいぶん照度の大きい光に当てても耐えられる。日本の美術館に、いつも同じ場所に同じ作品がある常設展がないことはないけれど、そこに展示されているのは大抵、油絵やブロンズ、石などの彫刻、木や乾漆の仏像などに限られ、それも一定の

温湿度と照度を保つ展示室や展示ケースに陳列される。

日本の古い水墨画や絵巻物は、常設展示には適さないし、企画展に出品されると展示期間が予告される。雪舟の《山水長巻》や《源氏物語絵巻》といった歴史的名画は、出品されても展示は二週間だけ、展覧会会期の半分だけなどと制限される。また、日本の美術館の展示室は、大きな美術館でもそう広くない。それに引き替え、美術館のコレクションは、数千、ときには数万点を数える。多くとも一〇〇点から二〇〇点ほどの作品しか展示できないから、常設展では豊富なコレクションをとても一度に紹介しきれない。だから常設展と銘打った展覧会も、じつのところ、常設ではなく、三、四か月単位で作品を入れ替えられる。そのために最近はコレクション展とか収蔵品展とか呼ばれるようになった。

こうしたコレクションを紹介する展覧会は、外から作品を借りてくる企画展と比べると、どうしても地味になって、見る人はあまり多くない。けれど、企画展に興味をもって美術館に出かけたら、コレクション展示の部屋にも足を運ぶといい。常設展、コレクション展は宝探しの場にも似て、いままで知らなかった作品や作家に遭遇することもあって、企画展とは趣きの違う体験を誘う。大概の人は、この美術館のコレクションなのだから、またいつでも見られると思い、素通りする。けれど、見る人の関心は、いつも同じとは限らない。同じ絵を見ても、もう一度見ると違って見える。

## 陳列の話

展覧会を開くにあたって、学芸員の腕の見せ所は陳列にある。企画展ならば、難渋することも多い出品交渉を経て集まった作品の配置を、テーマが明瞭になるように考える。展示室の図面や模型をつくって、この作品は場所を替えたほうが見栄えがする、色味が反撥しない、などと工夫をする。そして作品を壁に掛ける作業を担当する輸送会社の美術品班に位置が伝わるように、会場の壁に作品番号や図版の紙片を貼り付ける。かつては学芸員自ら壁掛けをしたが、いまも掛ける高さを決め、作品の間隔を指示するのが学芸員の仕事になる。実際の作品を見ると、大きさ、色味、図柄が思っていたのと異なって、作品同士のバランスを改めて調整しなければならない。うまく並んだときは爽快な気分になる。

作品に付き添って来館する他館の学芸員や作家が陳列作業に立ち会う場合は、彼らとの協議で配置が決められていく。学芸員同士や作家は、互いの立場を慮るが、中には癖の強い人物もおり、閉口させられることもないではない。現存作家の個展では、作家の意向との調整に骨が折れることもあるし、新しい材料や最新の電子技術を用いた作品になると、作家の手を借りるか、すっかり作家に任せないと展示できない。

美術館が自館のコレクションを公開する場合も、担当の学芸員は同じように準備する。何

千点もあるコレクションからその時点で公開するにふさわしい作品を選び出すことから始まる。作品の状態を点検し、一定のテーマを考え、貸し出し予定がないかを考慮して出品リストをつくり、配列を考える。短期間のうちに同じ作品が何度も展示されないよう注意する。同じ作品をまた出すときは、別の作品と組み合わせて異なった筋書きをもつよう按配する。

こうして企画展でも所蔵品展でも、展示の仕方で展覧会の様相は変化し、作品は展覧会ごとに姿を変えている。並べ方、展示の構成を見るのも展覧会の愉しみ方になる。

主に絵を壁に掛ける展覧会を思い描きながら展示の話をしてきた。もちろん、展示はそれだけにとどまらない。彫刻、工芸、動画を使う映像作品、インスタレーションと呼ばれる展示空間全体を作品化するような仕事、パフォーマンスと称される作家自身が演じる仕事。それぞれに準備、会場づくり、位置決めの考え方が異なり、来場者に作品が見えやすいよう、判りやすいよう工夫する。見えないところで学芸員の苦労と愉しみがある。

## 作品の取り違え

筆者が以前在籍していた神奈川県立近代美術館は、一九五一年に開館した。展覧会を中心にする、日本でもっとも古い近代美術館で、初代の学芸員たちに強者（つわもの）が揃っていた。美術館は鎌倉にあったから鎌近（かまきん）と通称され、学芸員、美術作家、編集者、新聞社事業部員、作家の

家族などの溜まり場であった。いまでは考えられないが、学芸員室では夕方になれば酒が出る。学芸員の大先輩が酔余に話してくれた。展覧会の作品陳列は、大きな愉しみだ、こんなことがあった、あんなこともあったと話は尽きない。全部展示が終わったころに館長がやって来て、ひと言発する。「何だ、この陳列は！　全部やり直せ！」どこがだめなのかは言わない。作品をどう見せるかは、館長も含め学芸員それぞれが違う考えをもっている。昔の鎌倉では、館長の意見が強大であった。学芸員たちは原因を忖度しながらしぶしぶ展示をやり直す。

それとは別の話。美術館ができたてのころ、「にせものほんもの」というテーマの展覧会が企画された。江戸時代からの作品が二点一組にして陳列された。片方は「ほんもの」、もうひとつは「にせもの」。展示を終え、一点一点に作者名、制作時期、技法材料などのデータを記した付箋を添えていく。「ほんもの」「にせもの」の見分けがつかないほどよく似た模写があり、初めから贋作をつくる悪意の潜むものもある。器物を参考にして、限りなく「ほんもの」に近づけた焼き物もある。慎重に注意しないと付箋を取り違える。

展覧会が始まり、好評であったけれど、ある日、眼の肥えた観客が来て、あの作品のキャプションは入れ違いになっているとクレームがついた。その客は、学芸員たちもよく知る鑑識眼の高い人であった。学芸員は慌てて、真偽をもう一度確認してキャプションを正しくし

た。その話をしてくれた先輩学芸員は、酔いながら愉しげに思い出を語った。いまなら、研究者の恥辱として指弾されるかもしれない。もう六〇年以上も前の出来事で、そんな大きなミスも笑い話になっていた。

ただ、この話には考えさせられるところがある。真作贋作の扱いを間違えれば、市場価格が絡んで深刻な問題になるし、展覧会に関わる学芸員と美術館の信用が揺るがされる。けれど一方では、本物偽物の区別が厳密になったのは、近代になってからのことなのである。昔から虚偽は悪徳だが、作品の真贋が厳しくなったのは、芸術家の個性が尊重されるのと軌を一にしている。江戸時代あたりでは、精密な模写は本物と同じように珍重された。そして模写することは、絵師の修練としても重視されていた。

先人の模倣は後ろめたいことではなく、大切なことであった。俵屋宗達の《風神雷神》（図5−1）を尾形光琳は少しのちに意匠をそのままに描いた（図5−2）し、さらに酒井抱一も写したのはその好例である。そして《風神雷神》は近代になっても安田靫彦、前田青邨が翻案している（図5−3、5−4）。彼らになると、他人の模倣は避けるべきものと考える近代の芸術観が行き渡った時代だが、日本画の領域ではまだ先人への尊敬と、主題の伝統性への愛着が生きていた。それでも光琳と靫彦を比べれば、靫彦のほうが彼自身の解釈が色濃く、自分の個性を表わすことが忘れられていない。

ディエゴ・ベラスケスの歴史的名作《ラス・メニーナス》（図5−5）と、それを思い切り翻案して同主題で五十数点もヴァリエーションを描いたパブロ・ピカソの絵（図5−6）との違いと、宗達、光琳、鞆彦、青邨の違いとを比較すると、ふたつの文化圏の絵画観の相違が垣間見える。

展覧会でキャプションを取り違えるのは、明らかに美術館側の失態であるけれど、「ほんもの」と「にせもの」のあいだには、芸術と芸術家の形成に関わる歴史的な変遷や、原作と模写の軽重の問題など、関心をそそられることがいろいろ潜んでいる。

## 見ることの平等と多様な愉しみ

美術館は作品と出会う場だが、出会い方を定めてはいない。それでも最低限のマナーはある。

展示室で飲食をしない、作品に近づき過ぎない、近くで指や物で作品を指し示さないといった、作品に損傷を与える恐れがある行為を避ける注意書きは掲示されている。明文化されないマナーとしてあるのは、ほかの観客の鑑賞の妨げになる行為をしないこと、それに尽きる。そのために会場の誘導係や看視の人が配置されている。それを承知していれば、美術館は肩が凝るといった先入観は解かれていく。

美術館はレストランやショップ、館内や庭に置かれた彫刻など、展覧会だけでないさまざ

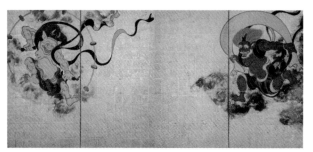

図5-1　俵屋宗達《風神雷神》　17世紀

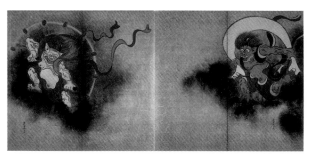

図5-2　尾形光琳《風神雷神》　18世紀

図5-3　安田靫彦《風神雷神》　1929年

図5-4　前田青邨《風神雷神》
1949年

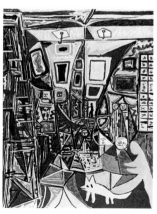

図5-6　ピカソ《官女たち（ベラ
スケスによる）》　1957年

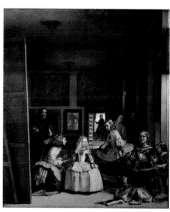

図5-5　ベラスケス《ラス・メニー
ナス（官女たち）》　1656年

まな愉しみの空間をもっている。レストランもカフェも個性的になってきた。企画展にちなんだメニューが用意されたりし、美術館内というひと味違う雰囲気も加わって、レストランを目的に美術館を訪れる人も多い。ショップもそこでしか買えないものが揃い、付属する施設を含めて美術館全体が魅力的であろうとして絶えず変化している。

美術館建築は、建築家の大切な作品である。設計の機会を得て実際に建物が実現するのは、建築家にとって生涯に一度あるかないか、多くても数回を数えるだけである。建築家は設計に精力を注ぐ。展示室や作品を保管する収蔵庫には、作品の安全を図るための条件が厳しく課せられるけれど、外観と導入部の構造、玄関ホールなどの内部空間には美術館の印象には建築家のアイデアが凝らされる。とくに外観と来館者の眼に触れる内部は、美術館の印象を決定づけるから、建築家は斬新なデザインを用いて声高に主張する。けれど斬新な構造をもった美術館は、見た眼の印象や内部の空間体験の面白さとは裏腹に、じつはしばしば使い勝手に不便が生じる。それでも美術館にとっても美術館建築はいちばん大きな作品なのである。

建築設計の段階から美術館の学芸スタッフは、建物まわりにも考えをめぐらせる。周囲の庭にどんな作品を置くかを構想して野外彫刻が設置されていく。出来あがった庭に合わせて新作を作家に頼むこともあれば、収蔵品からふさわしい作品を野外に出すこともある。庭を散策して回ると彫刻の新たな貌（かお）が見えてきたりもする。

## 画廊のドアを開く

もうひとつ、美術の場として設えられた街の画廊はどうだろうか。入口は磨りガラスなどで隔てられ内部が見えない。思い切って入れば画廊の人が挨拶してくる。そうかと思うと、しんと静まりかえっている。いずれにしても、初めて画廊に足を踏み入れると場違いな所に迷い込んだ気分に襲われるだろう。それでも物臆じすることなく、人がいなければ黙って部屋に並んだ作品を見て回ればいいし、誰かが出てくれば、ちょっと見せてもらいます、などと言えば済む。原則として入場料は取られない。

美術館に陳列された作品は売り物ではないが、画廊に展示された作品は大抵は販売される。作品の脇に貼られた作家の名前や作品の題名とともに価格が表示されたり、部屋の片隅に価格表が貼られたりする。けれど画廊の人たちは、来場者に作品を売りつけることに熱心ではない。

慣れないうちは入りにくい画廊にも、入ってしまえば堅苦しい作法は何もない。画廊にとって大切な訪問客なのだから、悠然と構えていればいい。画廊には、作品の種類、時代についての得意の分野がある。あの店はこの分野の気に入った作品、作家が多いといったことは、画廊めぐりで自分のほうから情報集めをして見分けられるようになる。

117

## 画廊の種類

近代の絵を中心に扱う画商を想定してみよう。展示空間には主だった作品が陳列してあり、背後の倉庫、事務室にも在庫がしまわれている。画廊では展覧会も開かれて、展示されている作品の価格は、表示されていなければ店員に聞くと教えてくれる。買う気がなくとも、価格の情報は美術のことを考える参考になるので、興味があれば遠慮は要らない。

もっぱら現代の美術を扱う画廊は少々事情が違う。現代専門の欧米の画廊は、大きな空間をもってスケールの大きい作品に対応するけれど、日本の画廊は空間が小さく、展示される作品も少ない。空間が小さいためもあって密室を感じさせ、勝手を知らないとやはり気安く入れない。画廊企画と称する画廊主の意図で開く小展覧会を中心にするものと、作家たちの発表の場を提供する空間貸しとがあって、一見したところでは区別がつきにくい。作家は若手はもちろんのこと、実績を積んだ現存の人も多い。作家自身が画廊に滞在していることがしばしばあって、その気になれば作家から話を聞くこともできる。

大抵の作家は、少しでも多くの人に見てもらうために制作をし、個展を開くのだから、関心をもってくれる人に喜んで自作を語ってくれる。美術館も、画廊で美術館の収集方針に合った良質の作品を見つけると、購入して自館のコレクションに加えることもある。まだ世間

の評価が定まっていない作品に、自分なりの評価を下すことだから決断力もいるし、それゆえに愉しみもある。画廊めぐりは、新作の発表を見て自分で評価する愉しみの機会となる。

画廊に並ぶ作品は見られることを待っている。見られなければ作品は存在しないも同じである。作家は、すべからく自分の仕事への反応を期待し、ほめられれば嬉しいし、けなされればがっかりしたり憤ったりもする。けれど一方で、見る側は、思いのままに感じ、判断を下し、むしろ作品から提供される情報を好きなように調理できる。作品は、いったん作家の手から離れると、作家の意図から自由になって、ひとり立ちを始める。そうしてどんな作品も、見る人間とのあいだで新しい生命を生き始める。

## 作品を買う

美術作品を自分のものにしてみると愛着が深まる。扱いも保管場所も持ち主の自由にできる。所有は、壊したり捨てたり、処分する権利さえもつことである。美術作品は生活の役には立たない装飾品の部類だが、単なる飾りとは違っていろいろ語りかけてくれる。

絵を例にとって、実際に買うことを考えてみよう。日本の家屋は平均的に言えば、大きな絵を飾る広い壁は望めない。額に入れた絵を掛けるぎりぎりの広さでは、絵には足らない。絵は独立して見られる空間を要求する。小さな作品であるならば、自分で買って、自宅の気

119

に入りの場所に掛け、好きなときに眺めることができる。版画や写真は大抵は大きくても、おおよそ五〇センチメートル四方くらいだろうか。額に入れるとひとまわり大きくなる。

## 絵の買い方

さて、どこで手に入れるか。絵は普通の日用品と違って、さまざまな作家の作品が何点も並べられたなかから好きなものを選べる売り場はない。油絵や日本画は、すべて一点ものである。版画はひとつの版から三、四〇点、多いときには二〇〇点ほど刷られる。

一九世紀フランスのサロン展では、出品された絵のうち気に入ったものを見つけると、裕福な絵好きは、画家に購入を申し出たり、出品作と同じものをもう一点描いてくれと注文したりした。第4章で例に引いたアングルにも、ほとんど同じ絵が複数ある。けれどいまは、そういう注文はまずない。それは、画家に職人的な性格が希薄になって、「芸術家」になったためである。

芸術家は、内心に湧きあがる表現の意欲に従って、自分の描きたいことを描きたいときに制作する。それが近代社会に生まれた芸術家の姿である。だからたとえば画商に、「先生の富士山と松を組み合わせた絵は独創的なもので、とても評判がいいです、もう一点描いていただけませんか。できれば鶴を二、三羽飛ばしていただければ、もっと高く売れるのです

120

が」などと言われて、唯々諾々と応える画家は、眉を顰められる。実際、似たような話が業界に流れることがある。

高名な画家になると、画商が作家を訪ねて手に入れる。文化勲章などを受けた作家のもとには、画商が次々に訪れ、作品を分けてもらうのも苦労すると、ときどき耳にする。あるいは画廊で個展を開いて販売し、残った作品はそのまま画廊の手元に置くこともある。そうして絵は作家から画商に渡り、画商の手で売られていく。その作家の愛好家が画商の得意筋になっている場合などには、個展の前に売約済となる。

倉庫にしまわれる絵も多いが、画廊でどんな絵があるか在庫を見せて欲しいと頼んでも、その要望に応えるのはできない相談であろう。狭い空間にタトウ箱に入れた状態の作品を、購入される保証もないまま引っ張り出すのは大変な手間になるからである。あの画家のこの位の大きさの絵を是非欲しいというほどに、要求が具体的にならなければ、しまわれている作品まで見せてもらうのはむずかしい。

絵が欲しいと申し出ると、画商は、どの作家のどのような作品がお望みですか、と必ず聞くだろう。だから絵を購入するには、少なからず予備知識が必要になる。絵を自分のものにすることは、美術全般に近づき理解していくために、いちばん実質的な効果がある。そして実際に絵を購入するには、画廊を訪ねるのが最適の方法になる。

美術作品には、おおまかな相場があって、画商たちが共有する相場感覚で価格が決められていく。定価はないから、安い買物、高い買物の見定めは困難である。絵は、自分が気に入ったもの、どうしても手元に置きたいものを、自分で納得できる価格で購入するしかない。

だから、予算に大きな余裕がある場合はともかく、最初は数十万円、数百万円の作品を手に入れようとはせず、自分の部屋に飾っておきたい、いつも眺めて仔細に味わいたい、と思う小品や版画を数千円、数万円で購入することから始めるのが適当であるだろう。絵を買うと見方が変わる。展覧会や画集で見るのと異なって、実物とのつながりが所有感を通して実感を伴ったものとなる。

## 版画のいろいろ

版画に少し触れていこう。版画には、技法で大別すれば、木版画、石版画、銅版画の三つがある。最近はシルクスクリーンも普及し、さらには精巧な技術を駆使した複写印刷も版画のうちに数えられている。

銅版画には、ビュランとかニードルと呼ばれる金属の針で直接銅版に絵を描くドライポイント、銅板にゴム膜を付着させビュランで線刻して硝酸で腐食させ、ゴム膜を除いてインクを盛って印刷するエッチング、ローラーで銅版を微細に傷つけ、刷ったときに漆黒になるよ

うにしてから、絵柄が浮き出るよう傷を削り取るメゾティントなどを始め、いくつかの技法がある。

一八世紀に発明された石版画、別名リトグラフは石の上に油性のチョークで絵を描き、絵柄の部分だけにインクを残す方法で、最近は石の代わりに亜鉛板も使われる。

日本の木版画の典型である浮世絵版画は、葛飾北斎や歌川広重のような下絵を描く絵師、色ごとに何枚もの版木を彫る彫師、色の重なりを狂わさずに刷る摺師と、分業が進んでいた。

浮世絵系の木版画は明治時代まで盛んだったが、大正時代になると版画を制作する人にも、芸術家意識が高まって、最初から最後まで自分ひとりで行なう自刻自刷で作品を創作する創作版画運動が起きる。

版画家たちは自作のために雑誌を刊行し、たとえば藤牧義夫は版画雑誌『新版画』に東京の街を描く創作木版画を発表していた（図5−7）。

いまは、いくつか石版画や銅版画の版画工房ができ、作家がアトリエでつくった原画を持ち込んだり、工房に出向いて版に絵を描いたりして、作家と工房の分業で一つの作品が数十枚、ときには一〇〇枚を超えて刷られている。版画は、油彩画や彫刻と違って、世の中に出回る数が多く、その分価格も下がってくる。

だからと言って、作品としての質が落ちるわけではない。版画でしかできない表現があり、木版画で版画独特の世界が開かれる。たとえば銅版画では繊細な線が線自体の魅力を放ち、木版画で

図 5 - 7　藤牧義夫《白ひげ橋》　1935年

は太い線の強さや色面の柔らかさで変化に富んだ作品が生まれ、作家それぞれの個性も明快に発揮される。画家や彫刻家にも、版画に魅力を見出して、進んで版画制作に手を染める人も多い。

版画を購入するときに参考になりそうな点を挙げてみる。レンブラントの銅版画など、価格は上を見るとため息が出る。しかしヨーロッパの古い版画にも手軽なものがある。一七世紀のジャック・カロや一九世紀のフランシス・ゴヤ（図5 - 8）などは銅版がそのまま保存されていて、ゴヤは死後にもときどき刷られて市場に出る。そうした後刷りは、パリの版画商で見つけると数万円で手に入る。

古い時代の版画は、作者の監督のもとで制作されたオリジナル作品と、後刷りとではまったく違う価格になる。オリジナルを望むなら、保存状態はどうか、紙質はどうか、第何刷りかを区別するステートはどうか、などといった専門家でも判断のむずかしい点を調べて慎重になる必要がある。まずは

124

図 5 - 8　ゴヤ《老婆と伊達男》1798年

若手の作を画廊で見ながら画廊主と相談のうえ手に入れるのが無難だろう。安価な作品は大抵額に入っていないから、画材店に持参して自分で選んだ額に入れてもらうか、購入した画廊で額入れを頼むこともできる。部屋に持ち帰ったら、決して直射日光が当たる場所に掛けず、数か月掛けたら暗所にしまって休ませないと、紙が焼け、褪色する。

筆者が若いとき欲しいと思いながら、値が張るためあきらめた魅力的な版画が思い出される。清宮質文（せいみやなおぶみ）という木版画家がいる。亡くなってからもう三〇年が経つけれど、その透明な詩的世界は色褪せない。この人の版画は、同じ版から一〇枚ほど刷るときもあるが、大概は数点しか刷らなかった。場合によっては何枚もの版木を彫りながらたった一枚刷って終わりになる。複数枚刷るときでも色を替えて刷っており、まったく同じものがあまりない。誰もの心の底に眠っているような懐かしい情景が引き出されたその世界は、静かだけれど強い魅力を放っている

（図5‐9）。小さな版画だけれどいまは数十万円はするだろうか。買うかどうか悩むだけでも作品に強い愛着が湧くものである。

## 写真のこと

写真もまた比較的手に入れやすい。上を見れば驚くほどだけれど、写真は歴史も浅く美術史上での流通はさらに近年のことなので、高額のものは少ない。それでも写真作家が作品をつくるとなると、準備に多大の時間をかけて、被写体への適正な角度を求めてときに危険を冒す。準備の時間と労力も価格の要素に含まれるけれど、価格は主として写真の個性と写真自体の質で定まっていく。

写真作品は、日常の眼に狎れた視覚世界を切り裂き、ときに激しい衝撃をもたらしてくれる。たとえば畠山直哉（図5‐10）は、鉱山に仕掛けられた発破の瞬間を捉え、肉眼では追えない迫力を目の当たりにさせる。彼がこの瞬間を得るまでには、野外で発破を使う現場を探しその様子を事前に調べる、現場の人に目的を伝え許可を得る、危険を避けてカメラを置く位置などの条件を調整する、爆破の瞬間とカメラを同調させる装置を工夫するなどの手順が踏まれる。一瞬の映像が驚嘆を与えるまでに写真家が費やした大きな労苦が一枚の写真の裏には隠れている。

街に住む野良犬を写した森山大道の写真（図5－11）にも、背後には多くの時間が積み重なっている。彼は頻繁に街を歩き、手にしたカメラで気づかれないように行き会った物や人の姿を街から抜き取る。撮られた人間には構えや気取りがない。彼が使うカメラは、機能の高い高級品ではない。眼に留まったものに向けてシャッターを切る。ファインダーを覗かなくとも、培われた勘は狙いを外さない。そうしてあてどなく街を彷徨する大量の時間の果てに、大量の映像が残される。それらを取捨選択することで、彼の内心の街がつくられる。

これらの写真は、それぞれの写真家のうちでも名高いものだから値が張る。一般的に言うと、版画のオリジナル作品と似て、ヴィンテージ・プリントと称される最初の焼き付けと、あとから焼き増ししたものとでは、市場の値が違う。写真を扱う画廊が多くなって、手ごろな値の写真を部屋に飾る愛好家の数も多くなってきた。

## 魅入られたコレクター

ひとつの作品がきっかけになって、次々に作品を買い集め、コレクター心理に搦めとられていく人もいる。どうしても欲しい作品にまた出会い、もう借金で首が回らないのにさらに借金を重ねて買ってしまう。コレクションの一部を売って新しい作品に替える。もう収納スペースもないのに欲しい作品を手に入れないと飢えた気持ちがどうにも収まらない。そんな

図 5 - 9　清宮質文《九月の海辺》　1970年

図 5 - 10　畠山直哉《ブラスト＃5707》　1998年

図 5 - 11　森山大道《狩人：三沢の犬》　1971年

コレクションづくりの魔に取りつかれたコレクターも何人か知っている。

ウィーンにルドルフ・レオポルドというコレクターがいた。本業は眼科医で、美術品収集に取りつかれていた。筆者がウィーン世紀末の展覧会を企画したときに、彼から作品を借り受けようと郊外の自宅を訪れたことがある。周囲の住宅と変わらない質素な家屋であった。レオポルド夫妻は、快く迎えてくれ、庭の林檎でつくった手作りのジュースなどで歓待して、収集作品を自由に見せてくれた。

広くはない一室に入ると、彼が情熱を傾けている世紀末から二〇世紀初めの作品がひしめいている。グスタフ・クリムト、エゴン・シーレ、オスカー・ココシュカの油彩が壁に掛かり、金属製の引き出し棚にはデッサンが無数に収められている。壁に掛かる油彩画は無論のこと、引き出しを開けて紙の作品を一点一点見せてもらい、日本での展覧会にふさわしい作品を選んでいく。美術館で仕事をする人間に与えられた特別の機会を堪能した。オーストリアの世紀転換期に比類ない絵画を数々残したクリムトの傑作《死と生》（図5-12）が、居間の壁に無造作に掛けられている。

レオポルドは自分が集めた絵を担保にして借金を重ね、収集はとどまるところを知らない。まだまだ欲しい作品があって集め足らない、と熱っぽく話していた。筆者が作品を選んでいるあいだ、一緒に行った新聞社の事業部の人は別室で作品の借用料の相談を彼としていたよ

うだ。

筆者はそういう生臭さからは離れて、コレクションを見るほうに熱中した。

彼は、収集の魔に取りつかれたコレクターの典型である。魅入られた人間の苦悩は、収集した美術品の魅力で贖われ、コレクションの魅力は多くの人に共有される。彼が収集した作品は五〇〇〇点を超える。彼の死後、コレクションはまるごと国が管理し、二〇〇一年にウィーンの中心部にレオポルド美術館となって公開された。コレクターの情熱の塊が見事に結晶して、クリムトやシーレたちの傑作が美術館を訪れる人々に愉しまれている。

## 美術を買う心理

小説家の志賀直哉に、随筆風の短篇「万暦赤絵」がある。彼は重症のコレクターではないけれど、ずいぶん骨董の類いや絵画を収集している。ときには美術商のもとに出かけ、売り立てにも足を運ぶ。「万暦赤絵」はそんな自分の体験を綴っている。万暦赤絵とは、中国大陸の明時代、万暦年間に生産された、赤の釉を使った焼物で、好事家のあいだでそう略称されていた。雑誌『白樺』の同人や彼らと近しい絵描き梅原龍三郎たちは、それを高く評価して熱心に集めていた。

志賀直哉はこう書いている。

「ある時、私は梅原龍三郎の家で万暦の花瓶を見せられた。もちろん、本能寺所蔵の品〔京都の帝室博物館に本能寺から寄託されていた万暦時代の《五彩龍鳳花卉文大瓶》（図5–13）〕

131

図5-12　クリムト《死と生》　1916年

とは比較にならなかったが、美しいものに思った。幾つにも破れたのを漆で修繕してある。柳宗悦の説では万暦といえない事もないが、と疑問にしていたそうだ。梅原自身も感じが少し弱い事を認めていた。梅原はその花瓶でばらの美しい絵を作った。その絵は現在私の書斎にかけてある。」（「万暦赤絵」『万暦赤絵』）

『白樺』が明治末に創刊されたときは同人たちも二〇代始めで、美術品の収集ができる財力はなかった。この随筆が書かれたころは、志賀直哉も文筆家として独立していたし、柳宗悦も「民芸」の推進者として活躍し、梅原龍三郎はルノワールに師事して帰国し、脚光を浴びてから久しく、画壇の売れっ子であった。彼ら

132

図5-13　《五彩龍鳳花卉文大瓶》　明・万暦年間
（1573-1620年）

のあいだでさまざまな品が収集の対象になり、美術品も、いまの時代よりも遥かに安価であったから、手に入れやすくはあったろう。

あるとき、大阪の美術倶楽部で売り立てが開かれる。当時、奈良に住んでいた志賀直哉は、そこに万暦赤絵が出品されているのを知り、出かけていく。会場で彼は、ふたついいものを見つけた。紙札の裏に、一万円と八〇〇〇円とある。貨幣価値を昔と今で比較するのはむずかしいけれど、戦争前は一〇〇〇円から二〇〇〇円で十分な家が建てられた。

美術品を買うとなると、裕福な収集家のあいだでは眼の色が変わる。所有欲が美術品を見る眼を細心にして、小さな傷の具合も見逃すまいとし、全体の姿をためつすがめつ眺

め、値段にふさわしいかどうか注意を払う。それにコレクター同士の競争心も刺激される。

志賀直哉は、収集の熱を帯びたときの見方について、同じ随筆に書いている。

「大体こういうものの観賞で、所有慾を全く離れると観賞は少し蕪雑になるかわり、長閑な気持ちで見られる。執着の度が強ければ、こんな事ででも観賞は少し蕪雑になるかわり、それほどまでして欲しいとは思わぬ方だ。」(同)

志賀直哉は、自分の手に余る値段だったので、結局買わずに帰途につくけれど、帰り道に食事をした百貨店の動物売場で仔犬を見つけ、結局それを買って帰る。万暦赤絵が仔犬に化けて、家人にあきれられる。

## 無理なく買う

美術作品を所有すると、見る眼が丹念になり愛着が深まる。そういう眼のありかたを経験すると、ほかの美術作品を見るときに、自分のなかで比較の確かな軸ができる。

若い無名の作家たちの版画は、一万円以内でもいろいろな作品に出会える。ただし、版画は専門の画廊に足を運び、予算を伝えて引き出し棚を見せてもらう必要がある。若い作家たちは収入が少しでもあれば、嬉しいし実質的に助かる。引き出し棚の小品には佳品もあって、気に入る作に出会う可能性も大きい。

版画商で探す分には贋物を摑む心配はない。しかし、街中の建物の一室を借りて開かれる版画の即売会には注意を要する。売られているリトグラフ＝石版画の大抵は複製版画である。気に入って買うことに問題はないけれど、買ったものをもう一度換金しようと思っても、誰も引き取ってくれず、美術館に寄贈を申し込んでも決して受け取ってくれないだろう。

自分から出かけていき、自分の眼で実物を見、自分の懐を少し傷めて、気に入った作品を一度所有してみると、物をもつことから伝わる作品の実感を得ることができる。高額な作品である必要はまったくない。

## 盗品を売るネットオークション

近年はネット上で美術品のオークションが常時開かれている。一定の期限を切って入札をし、最高値をつけた人の手に渡るというものだが、この方式が危険なところは、ネット上の映像だけで判断する点にある。通常のオークションは、下見の機会が設けられ、実物を見たうえであらかじめ自分なりの価格を想定して競売に臨める仕組みになっている。

さらにまた、ネットのオークションでは主宰者が美術界の流通の仕組みを知らないためか、故意に行なっているのか、市場の相場価格とまったく違う乱暴な最低価格が設定される。その結果、適正を欠いた非常な安値で落札される。買い手にしてみれば、安いことは歓迎かも

しれないけれど、相場は破壊されて市場が混乱し、価格の下落によって画商と何よりも作家たちの生活が脅かされてしまう。

最近、筆者と親しい画家が、彼の知り合いから、あなたの作品が通常価格の数十分の一以下の値でネットオークションに出ていると連絡を受け、普段は見もしないネットを検索してみた。確かに自分の作品が画像とともにオークションに掛けられている。その作品は自分の作品置き場にあるはずだから、倉庫を探した。どう探しても見つからない。しかもほかにもあるはずの作品も数点見当たらない。気づかないうちに盗まれていた。

オークション出品作は皆盗品であった。オークション主宰者が素性の不確かな人間から持ち込まれた作品に対して、品物の由来に無関心なまま適当な値をつけていた。作家は、盗まれたことに激しく怒ると同時に、あまりの低価格を付されていることに自尊心を痛く傷つけられた。作家は二重に落胆している。警察の捜査で犯人はつかまったが、オークションの内実は不明のままになっている。

作品が安いことは購買欲を掻き立てるけれど、法外な低価格には十分に警戒する必要がある。ネットオークションは極めて危険だと承知して、正常な流通経路で購入することが肝要となる。そして美術作品はネット上の映像に頼らず、自分の眼で確かめるほうがいい。

## 敷居は自分で低くする

美術館に出かける、見知らぬ画廊のドアを押し開ける、気に入った作品を買ってみる。最初は二の足を踏んでも、そういうものかと知ってしまえば、それからは次第に愉しみに変わっていく。美術館も画廊も、美術に関心を抱いている訪問者を歓迎しないところはない。だからハードルが高いと思うのは、自分でつくってしまった敷居のせいで、自分の外にそういうものは存在しない。美術を知る、美術を愉しむ、そういう意思をもつ人々に、美術の場はいつも開かれている。

# 第6章　参加する

## 美術を知る機会

美術館を始めとして、最近はさまざまな場所で工夫を凝らした催し物（イベント）が行なわれる。どれも、美術を愉しむ場として設けられている。講演や講座は、教える者と教えられる者の関係のもとで行なわれる形式に則っている。専門家からの情報提供は新鮮であるだろうし、新たな眼が開かれることもしばしばある。

そうした講座の類いは大学の教室で本流として行なわれているし、美術館でもまた、古くから実践されてきて、いまなお重要な役割を果たしている。講演、講座の内容は、展覧会に関連したもの、美術の歴史を概説するもの、地元の美術の時代相や作家について語るものなど、美術館の学芸員たちの工夫で多岐にわたる。学芸員自らが講師を務めたり、外から該当する分野の専門家を招いたり、作家自身が自作について語ったりと、陣容もまたさまざまに

考え出される。

美術館がこの種の催し物に力を注ぐようになったのはそう古いことではない。日本では、一九七〇年代後半あたりから九〇年代くらいまで、全国に公立私立の美術館が続々と誕生した。規模も大がかりなものからごく小ぢんまりしたものまで幅広い。その後も新しい美術館の建設は途絶えないけれど、こうした美術館が雨後の筍のようにたくさん生まれるとともに、活動全般の中身が再考されることとなった。

以前は、展覧会を仕立てる以外には講演会を折に触れて開くくらいであった。来館する人がひとり静かにじっくり作品を見て自分なりに理解すればいい、と突き放した素っ気ない態度で、見る人の主体性を大事にしてきた。それはそれで大切なことなのだけれど、そういう美術館の態度が、ずいぶん急速に変化した。

## 普及活動の変化

一九七〇年代以降、美術館の社会貢献を、より積極的に行なおうとの考えが強まってきた。その理由はいくつか想像される。社会一般に公共性の重視が広まって、美術館も利用者への便宜、サービスを図ることが表立って求められるようになったこと。次々に誕生した美術館が地域社会との密接な関係を重んじて、地域住民が美術に親しむ機会を多様にしたこと。新

設の美術館は豊富な収蔵品をもっていないために、展示以外の活動分野を切り開く必要があったこと。さらには世界的な傾向として、美術館を場にした教育活動が盛んになって内容が豊かになったこと。そしてこの教育普及分野を専門にする学芸員の定着が少しずつ進んだこと。それらがあいまって美術館の間口は広げられてきた。

教育と冠すると教える側からの一方通行を感じさせるためか、最近はラーニングとか学びとか受ける側の言葉で呼ばれることも多い。来館者は展覧会だけでなく、さまざまな種類の活動に参加することが期待され、自ら進んで活動の中心となるように促される。講座、講演や、ギャラリー・トークと呼ばれる展覧会会場内の学芸員や作家による解説とは別に、自らものづくりを行なうワーク・ショップが開かれ、参加者が意見感想を述べやすいプログラムが編まれるなど、来館者の関わりが多様に展開されるようになっている。

**教育普及活動（ラーニング）の進展**

教育普及部門に人員が揃っている美術館はまだ数少ない。活動の活発化と多様化は、学芸員だけの力によるものではなく、地域の人々の積極的な参加に支えられている。さまざまなプログラムやプロジェクトの企画は多くの場合、美術館が発案し呼びかける。しかしこうした活動に強い関心をもつ人が、サポーターとしてプログラムづくりに参画することが増えて

きた。美術館はそういう人々を歓迎して、美術館自体を開いていく。この段階から参画するサポーターは、プログラムを自分のものと実感して、サポーター自身の美術への理解が多面的になる。他人が美術をどう見るか、どう考えるかを知ることができ、新たな人間関係ができる利点もあるだろう。

学校の生徒を対象にするプログラムでも、美術館に来てもらう、学芸員が学校に出かける、授業で使う教材を美術館がつくるなど、いくつもの方法が実践され、学校教育の現場との連携は盛んになっている。生徒児童を対象にする普及活動は重要な柱だけれど、年齢性別を問わない幅広い層、視覚芸術である美術に触れる機会の少ない眼の不自由な人々、認知症を患っている人々などを対象に、日常生活では味わえない体験の場としてラーニングは拡大されつつある。子供と一緒になって参加する高齢者などは、初心の眼で美術を見直す好機にもなっていく。

東京都美術館などでは先進的なプログラムが創案され、近隣の美術館や大学とも連動し、ラーニングを拡充している。地域の人々と共同する方向は、これから一段と大切になる。大都市圏に限らず、人口の比較的少ない地域でも、あるいはむしろそういう地域だからこそ、参加する人々との共同が欠かせない。そして共同が新たな美術受容の形をつくっていく。

## 祭りとしての国際展

おおよそ二〇世紀後半から海外で大規模な国際展が盛んになってきた。国内でも、海外の動向に感化され、ビエンナーレ（二年ごと）、トリエンナーレ（三年ごと）といった展覧会が、都市、郊外のあちこちで開かれる。そのほとんどは多くの作家が参加する国際展で、基本的には作品を美術館以外の会場でも展示する。そうした形の国際展が、九〇年代あたりから次第に様相を変えてきた。祭りの雰囲気を伴うようになってきたのである。

ビエンナーレ、トリエンナーレは、多くの作家を招待して新しい動向を紹介する、もともと華やかな展覧会である。それが、室内野外の空間を会場にしつつ、多様な催しを伴って祝祭の彩りを加えていく。開会式から音楽の演出があったり、作家のパフォーマンスが演じられたりして、お祭り気分が醸し出される。会期中も祝祭の気分は途絶えず、各種のイベントが続けられる。

そうしたイベントは、作家が企画するものもあれば、観衆と美術を結びつける事業に精通した専門的なプロデューサー、あるいは学芸員が練りあげるものもある。そこでは来場者の参加が欠かせない。出品作品をただ見るという静かな鑑賞から、観客は一歩踏み出すことを期待される。プログラムは参加を得て初めて成り立つように計画されているから、ふらりと立ち寄っても、そこには何かおもしろい仕掛けが待ち構えている。

## 参加者との共同作業

　芸術祭のイベントのおもしろさは、定められたテーマについて考えさせたり、それをきっかけに美術はもちろん、社会や人間についての思考を深めてくれたりする、少し知的な関心と結びついている。

　ひとつ例を挙げよう。ドイツのカッセルという町で四、五年に一度開かれるドクメンタと称される国際展覧会がある。一九七二年のドクメンタ5で、ドイツのヨーゼフ・ボイスは、「直接民主主義組織のための一〇〇日間情報センター」を会場の一角に開設し、会期中毎日、「センター」に立ち寄る人と、黒板に図を描きながら民主主義について討論を繰り返した。

　あらかじめ筋書きがあるわけではない。訪れる不特定の人間との予想のつかない討論を通して、同意、対立、反発といった関係をつくることが、作家の狙いであった。行為は残されないが、討論の過程で黒板に印された白墨の文字や図は、いまも「作品」として保管されている（図6-1）。ボイスはこの「作品」を残すために一〇〇日間の討論を続けたのではなく、主眼はあくまで無名の来訪者との関係の構築であり、討論のうちに意識を共有することであって、黒板の「作品」は来訪者との行為と時間の残り滓に過ぎない。

　人は誰しも創造性をもち、それを発揮して、その力の結集で社会を築くことができる。ボ

イスはそう考えて「社会彫刻」という概念を呈示した。誰にも備わっている潜在能力を引き出すことが作家の役割だと考えた。ボイスは、共同作業者と言ってもいい人々の参加を必要とする。

美術作家たちが観衆の参加を求めるのは、ボイスの仕事が初めてというわけではない。一九六六年にはフランスの「視覚芸術探究グループ（GRAV）」が、参加型の美術を試みている。パリの公園に巨大な万華鏡を設置し、池に大きな風船を浮かべ、地下鉄の通路に移動式の歩道（当時は動く歩道はまだない）を置き、セーヌ川沿いの遊歩道に電飾をまたかせ、それらの作品を遊園地の遊具のように体験できる場をつくり出した。一日限りであるけれど、彼らの行為も、不特定の人間の参加を必須にしていた。美術作家たちは、ここ五〇年ほどのあいだに、人々の介入

図6-1　ボイス《図表—素描》　1972年

を必要な要素として組み入れられるようになり、その傾向は多彩に幅を広げている。

ボイスに戻ると、彼は一九八二年のドクメンタ7でプロジェクト「都市緑化、七〇〇〇本の樫の木」を始める。ドクメンタの会場に七〇〇〇個の玄武岩を置き、樫の苗木の費用に市民や企業の寄付を募った。寄付金が集まれば玄武岩を樫の苗木に替え、植えていく。ボイスには自然保護の関心も強く、樫で都市環境を変えていく意図もある。

プロジェクトはドクメンタの会期中に完了せず、四年後の彼の死後も続けられ、一九八七年のドクメンタ8でようやく七〇〇〇本目が植樹された。これは、「直接民主主義組織のための一〇〇日間情報センター」よりも参加者の範囲を広く期間を長くし、企画への賛同を紐帯にして参加者との関係を築いていった。

都市を遊園地化し一般市民に関わりやすくして美術を変える試みをした「視覚芸術探究グループ」は、参加を必須にしながらも、参加者は作品づくりをせず、作家側から提供された仕掛けを体験することが意図された。それに対してボイスの場合は、参加者の役割が積極的なものになり、企画は作家の手で立てられても、実践の内容は参加者との共同でつくられていく。そして参加者とともに行動すること自体が、旧来の美術作品に取って替わり、行為そのものが「作品」と想定されている。

146

## 社会に関与する行為

　観客の参加を欠かせないものにした美術の流れはその後も形を変えてさまざまに行なわれる。体験し、愉しみ考える機会に巻き込まれること自体が、そして「観客」自身が、「作品」の一部となる。人々との関係をつくっていくことが「美術」であるという考えは、ボイスの影響も働いて、一九八〇年代以降、作家たちに広く行き渡るようになり、プロジェクトの内容も多彩になる。

　こうして作家の仕事には人々への直接の働きかけが濃淡さまざまに含み込まれていく。最近の動向として、「社会関与型美術」、カタカナ表記をすればソーシャリー・エンゲイジド・アートという、まだ熟していない分野がある。普通の美術とは大きく違って「作品」は目指されず、考えようによっては「美術」でも「芸術」でもない。作家たちの狙いはそれぞれに異なり、その差にはかなりの幅がある。けれども、「美術」を梃子にして、「社会」との実際的な関係を打ち立てようとする点で共通している。作家＝企画者と参加者の関係に主従はない。あるいはないように指向される。そして互いに循環するこの関係は、大きな社会に通じるものをもっている。作家は、そういう社会性を企画の実践を通して参加者とともに築いていこうとし、その結果や成果は記録されることはあっても、いわゆる形ある「作品」としての実を結ばない。そして、ここで忘れてはならないのは、参加する人の役割が重要になるこ

図6-2　加藤翼《Break it Before it's Broken》　2015年

とだ。

引き倒し・引き興し

美術作家の加藤翼が行なうプロジェクトでは、初めは作家が何をやろうとしているのかよく判らない。けれど参加してみると少しずつおもしろくなる。作家の意図が了解されて、共同作業に加わっている意識が湧いてくる。それは、傍観者から主体になる変化であり、社会的な関係の内側に入ることである。

加藤翼は、特定のコミュニティの人々とともにパフォーマンスを行なう。たとえば「引き倒し・引き興し」をテーマにしたパフォーマンスがある。マレーシア、いわき市などに出かけ、その地域の人々にプロジェクトを事前に説明することから始める。二〇一五年のプロジェクト《Break it Before it's Broken》（壊される前に壊す）では、加藤がマレーシアの難民の居住区

148

に行き、彼らのバラック住宅を模した構築物を彼らの知恵を借りてトタン板と木材で力を合わせてつくる。彼らの住むバラックは強制撤去が命じられていて間もなく壊される。その前に自分たちで急造した構築物に無数のロープを掛けて立ち上げ、一斉にロープを引いて壊してしまう（図6-2）。

権力に壊される前に、自分の手で壊す。抗議の意が籠もるとともに、行き所のない難民のカタルシスでもあるだろう。加藤にとっては、社会のひずみを生きる人々との共同作業を企て、多くの参加を得て力を結集させることが何よりの目的である。人々の共同作業におのずから浮かびあがる社会性は、彼の大掛かりなパフォーマンスを色濃く特色付ける。

絵画でも彫刻でも社会性と無縁であることはない。しかし、ここで触れている社会関与型というのは、もっとあからさまに、参加者＝見る人との関係をつくることに積極的であり、行為のなかで関係を打ち立てることを目論み、そこに社会性を浮き立たせようとする。傍観の席から立ち上がって身をもって行動することで、周囲との関係性を具体的にする。それが社会との関係について「美術」的に関与することにほかならない。ただ、こうした企画と実践を、美術ないし芸術と呼ぶにはいまなおためらいがあるのも事実である。

## 旅する暗箱

もうひとつ例を挙げておこう。企画者が街に出て、道行く人に参加を呼びかける。佐藤時啓（ひろ）は、《ワンダリングカメラプロジェクト》と名づけた参加型の企画をあちこちの街に巡回させた。中を暗くした箱に針穴から光を通すと、外の景色が天地逆になって映る。写真機を発明する元になったこの原理を利用して、一〇人ほどが立って中に入れる部屋を大きな暗箱（あんばこ）カメラとしてアルミ素材でつくり、車輪をつけて移動できるものにした。（図6−3）。

屋根にレンズを取り付け、暗箱の中に入ると床一面に、外に広がる街や周囲の自然の光景が映る。写真家でもある佐藤は床に映る光景をそのまま写真プリントにもする。しかし主な狙いは、彼自身が語るように「私にとってプロジェクトの抱える意味は、いかに他者と関わるかということだ。」（佐藤時啓「プロセスとプロジェクト」『先端芸術宣言！』）。そして「アトリエの中での制作から、アトリエを取り巻く社会環境をも表現のテーマとして」（同書）街に出かける。

奇妙な形のアルミ材で出来た小屋を街なかで引き摺っていくと、通りがかりの人は不思議そうな顔をして振り返る。誰かひとり、勇気を出して中に入ると、人はもの珍しげに集まってくる。物見高い好奇心に動かされて行動し、普段お目にかかることのない暗箱カメラの仕組みに驚き関心する。「我々にとっては芸術行為という前提から始まっていても、町の中で

150

図6-3　佐藤時啓《ワンダリングカメラプロジェクト》
2000年〜

は、その前提が通用しない」（同書）。

案内人が立ち寄るよう呼びかけている、ちょっと面白そうだ、覗いてみよう。このプロジェクトは、見世物と同じである。見物後の感想は、結構おもしろい、ずいぶん精密に外の世界が映るものだ、あるいはこんなものが芸術か、などと、肯定と否定さまざまに分かれるだろう。参加者はその記憶を持ち帰り、新しい形の「芸術」も興味深いといった関心が湧いて、考えるきっかけになる。

## パフォーマンスの以前といま

パフォーマンスとかパフォーミング・アートと呼ばれる、偶発的な要素を交えたり簡単な筋書きだけを用意して演じる身体行為は、遠く二〇世紀初めのダダイストたちの行動にまでさかのぼれる。それらも観衆を必要として、見せる、見られることを念頭に置いてはいる。けれど、参加者との関係をつくることに大きな

ハプニング、いまはパフォーマンスと呼ばれる）を行なって驚かせた（図6-4）。身の丈よりも大きな木枠に紙を貼り、舞台の上にそれを何枚も並べる。村上は突進して次々に紙を破っていく。観衆は観客席からその行為を見守る。どこまで連続して破れるか、観衆はハラハラし、紙破りがうまくいけば喝采する。

この行為は美術とは言いがたいものだった。しかしそれだからこそ、美術についての考え

図6-4　村上三郎《紙破り》　1955年

比重は傾けられていない。

一九五〇年代の日本で「具体」と称した作家グループが誕生した。画家吉原治良に率いられて、若い人たちが「今まで誰もやっていないことをやる」を旗印に、それまでの「美術」を壊すような作品をつくり、行動をもって新たな「美術」を切り開く試みを繰り返した。

そのひとりに村上三郎がいる。《紙破り》と言われる行為（当時は

152

を変えた「具体」グループの実験として、いまでも意義あるものと位置づけられている。観衆は観客席に留め置かれ、参加は見るという範囲に限られる。それはパフォーマンスの始まりの時期のあり方で、参加者と作家の関係は静的なものにとどまっている。

アローラ＆カルサディーラという二人組の作家は、古代の石を中空に吊るし、三人の演者がそれに一定の音程の声を吹きかけてゆっくり揺らす行為を「作品」とした（図6―5）。このパフォーマンスは美術館に所蔵されている。パフォーマンスの所蔵は、実演の記録映像ではなく、上演の権利と実演の指示書、それに古代の石を所有することであり、作家が不在でも美術館がいつでも再演できる契約が結ばれている。

またたとえば、ミケル・バルセロのパフォーマンス《パソ・ドブレ》（図6―6）では、総量二トンもの生乾きの粘土が使われる。作家ともう一人の実演者が粘土の舞台上で、粘土の壁に挑みかかり、まだ柔らかい粘土の壺を相手の頭に被せてつぶし、最後は壁に開けた穴に頭から潜り込んで舞台の裏へ脱出する。その一部始終はすさまじい粘土との格闘で、意外性に富んだ演劇性の高いものである。

もっぱらパフォーマンスに力を注ぐ作家もいれば、バルセロのように、絵画、彫刻、陶作品と多岐にわたって物質への働きかけを仕事にする作家が、それを実演して見せることもある。行為を表現方法にすることは、近年多彩に変化し、内容を豊かにして、美術の領域にひ

図6-5　アローラ＆カルサディーラ《Lifespan》　2014年

図6-6　ミケル・バルセロ《パソ・ドブレ》　2006年

とつの分野として幅を広げている。

## 変質する美術につれて

参加者との関係のうちに、社会を構成する基本的な単位を見出そうとする行為が盛んに行なわれている。参加者は、作家の共同制作者となって、鑑賞から踏み出して「制作」に携わる。普及プログラムでもまた、参加者が積極的な役割をもつよう工夫される。彼らは美術館の活動を支え、芸術祭ならば祭りの神輿の担ぎ手となる。参加者は、自分の意図に合わせて美術館活動や芸術祭を利用すればそれでいい。

美術館活動が変化するにつれて、ラーニングと称されるようになった教育普及分野も変化した。その底流には、積極的な社会還元を求める社会状況が流れている。そしてさらに、美術そのものの変質がこの変化を促している。

自らの内的対話で作品をつくる作家たちの創造行為は、どちらかと言えば閉鎖的で内向的である。もちろん作品を通して作家の思考は外に向かってつねに発信を続ける。それが根幹であることに変わりはない。けれど自己意識へのこだわりを捨て、人々との直接的なつながりや反応に自分の表現や創造の実体を見出していく方向が開拓された。そのことが美術の変質の大きな原因となっている。

この方向に美術全般が舵を切ったわけではない。そういう分野に意義を認める作家たちの数が増し、それを実行する場もさまざまに用意されるようになって、美術の範囲が広がった。ボイスの言うように、人は誰でも創造性をもっており、芸術家になれる。ただし、その場合の芸術家は、普通に私たちが思い描く芸術作品をつくる人ではない。自分の創造性を発揮して社会に参加していくことを意味する。

## 参加で得る新しい視点

美術館や芸術祭が用意するプログラムには美術自体の変化が深く影を落としている。作り手と受け手が共同作業をする開かれた関係が、相互から広く求められるようになった。「社会関与型」という呼称も、そういう流れのなかで生まれ、社会への働きかけが表面に浮かび出している。

そう考えてくると、参加することには、美術を愉しむ一歩先の意味合いが加わるだろう。参加することで、驚きを覚え、初めて気づくことがあり、美術をそれまでとは違った角度から体感できる。さまざまなプロジェクトに加わり、あるときは作家と話し、ほかの参加者と会話して、新たな視野を開くことを試みる。それが参加することの最大の効用になっていく。

# 第7章　判る判らない

## 反射板になる美術

　この扉は、「判る」と「判らない」が互いに入り組んで混沌とする真ん中に立っている。扉を開けると、判るとはどういうことだろう、と疑問が引き出される。それはつまり、心の探索なのである。　美術は自分の心理を映す反射板になる。

　小説や詩を読むことでも、音楽を鑑賞することでも、没入や感動を味わうと、心の内に残響が谺して、小説のどの場面に感動したのか、曲のどこに感動したのかを考えさせられる。

　自らを顧みる作用が引き起こされるのは、芸術の大きな働きである。

　美術作品の作用はどうだろうか。作品を見て感じたことが、内心の渦の中心をつくり、波紋を広げる。それを起点に思考が広がる。良し悪しの判断を誘い、比較が始まる。すると、その作品の位置づけがなされる。比べる例が多くなれば、作品の占める位置は安定したたもの

となる。そういう比較の作業が進むと、作品を見ることから自分の考えや心理状態がいろいろと引き出されて、作品は見る人を投影する。そこに、自分の意識の輪郭が見えてくる。作品が自分自身を映し出すというのは、そういう意味である。具体的な作品に則して話を進めよう。

## 絵からの衝撃波

アンリ・マティスが一九一六年に描いた《ピアノの稽古》（図7-1）という絵がニューヨークの近代美術館にある。筆者は最初に見た瞬間、衝撃を受けた。

少年がピアノの前に坐り、練習の手を休めて、ふと顔を上げる。眼は左眼しか描かれない。画面の右半分に、ピアノと少年、それに室内の奥に女性がひとり椅子に坐って、少年の方を向いている。左半分には大きな窓が開いている。この絵を初めて見たときはいきなり胸を衝かれた。絵から放たれる力で身動きができない。一体、この力はどこから来るのだろうかと思い始める。

絵には、ピアノの上にメトロノームと砂時計のような置き物、画面の左端にはマティス自身が作ったブロンズ製の小さな裸婦像など、いくつか細かな道具立てが表わされているけれど、全体として余分なものが省かれてとても簡潔にされている。部屋の様子は少しも説明さ

158

図7‐1　マティス《ピアノの稽古》　1916年

れていない。窓の外にも何もない。PLEYELの文字がある譜面台と窓の手摺りの、波型と渦巻状の曲線模様が黒く軽やかなリズムをつくる。構図を見ていくと、この絵は、垂直方向の帯状の色と、下半分に集まったピアノや窓の手摺りの水平方向の線とが組み合わされている。部屋の奥の女と椅子も、簡略化によって垂直方向の強調に加わっている。そして開かれた窓が、思い切り斜めに区切られ、バラ色と緑に塗り分けられる。斜めの線は、画面構成の感覚的な必要から生まれている。水色、灰色、緑、バラ色といった重さのない色彩の面が平坦に塗られ、現実を写すことは遠く押しやられている。

そして何より少年の顔に眼が奪われる。目鼻は、簡単な、しかし卓越したデッサン力をうかがわせる的確な点と線で表わされる。顔の右側は影になり、

左目しか描かれていないことでかえって眼差しが強くなる。それがこの絵の中心点となって、描かれた空間の全部がそこに凝集する。そこから衝撃が放たれる。少年の眼差しの力ではない。言ってみれば、絵自体の力がそこに凝縮して、一気に解き放たれて圧倒される。

## 絵の力

ピアノの稽古は、絵をつくるきっかけにすぎない。ピアノを弾くのは自分の息子なのだが、マティスは、家族の情景を眺めながら、それに共感して写そうなどとまったく考えていない。彼はいつも現実に忠実であろうとは思わず、絵を成り立たせる要素である色と形をどう組み合わせるかに心を砕く。形を簡潔にし、色を大胆に使って純粋に絵そのものの力を発揮させる。

《ピアノの稽古》の衝撃は、絵そのものに由来している。けれども、最初に見て受けた驚きの中身がそういうことだと判ったのは、マティスの多くの実作に触れ、書籍を読み、見ることの体験を重ねて得た理解である。衝撃を出発点にして、その正体を探る作業を繰り返してきた。

マティスが晩年、色を塗った紙を鋏で切り抜いて絵をつくることに制作の中心を移したと聞き、彼を高く評価していた画家仲間は、マティスも衰えたと囁き合ったと伝えられる。しか

しいまでは、彼の切り紙絵（図7−2）は、新しい手法をもって、均一な色彩できわめて簡潔な形をつくり出す明快で斬新な造形である、と高く称えられている。誰も試みたことがない新しい方法が美術の分野に現われると、奇異に映ってむしろ貶められる。画家同士でも判らないからである。いやむしろ、画家であるからこそ、自分の方法に安定を得ていて、それをかき乱す新しい方法は認めがたくなる。その波紋は、美術を見る側にも広がり、安定した慣習を破る新しい絵はなかなか評価されにくく、冷遇される。

一八七四年、クロード・モネが《印象・日の出》（図7−3）を発表したときもそうであった。紫がかった灰色の靄に霞んだ港に、太陽がオレンジ色に輝く。小舟が浮かぶ海面にも、オレンジ色の反映が砕けて光る。自然の光景を写すには、当時としてはきわめて省略の多い描写になっている。研究者の間では、《印象・日の出》は、夕陽を描いており、もう一点同じ時期に描かれた絵（図7−4）が日の出だという説もある。なおジョン・リウォルド『印象派の歴史』によれば、図7−4が第一回印象派展（一八七四年）の出品作、図7−3が第四回印象派展（一八七九年）の出品作である。

いまこの絵は、印象派の誕生を告げる記念碑のように見られている。当時のジャーナリズムは、未完成に思えるこの絵に対して、印刷された壁紙のほうがまだましだとの非難を投げつけた。のちに印象派と名づけられるグループの仲間以外、この絵を認める人は、まずいな

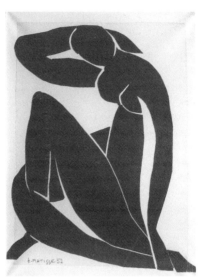

図7-2 マティス《青の裸婦Ⅱ》 1952年

かった。それが大きく変化し、二〇世紀に入って印象派の絵に対する支持は急速に広がり、高い評価が安定した。いまではモネの絵なら判ると安心して、人々は続々と展覧会に出かける。判らなかった絵が、広く判るようになったのである。判るということは、世評の安定でもあるだろう。

## デュシャンの小便器

またこういう例もある。フランス人の美術家マルセル・デュシャンが、一九一七年、当時滞在していたニューヨークでの展覧会に《泉》（図7-5）を出品した。彼が出品したのは、既製品の男性用小便器である。《泉》は、絵画でもなければ、彫刻でもない。便器の上に署名と制作年を書き、あとは何も手を加えずに、九〇度向きを変えて寝かせて置いた。作品をどれも無審査で陳列するのが原則のその展覧会だったが、陳列審査委員会は、不道徳だという理由で陳列を拒否した。友人の写真家

図 7 - 3　モネ《印象・日の出》　1872年

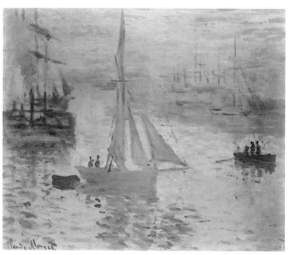

図 7 - 4　モネ《印象・日の出》　1872年

図7‐5　デュシャン《泉》

に異を唱えた。レディメイドは、「網膜に訴えかける」視覚優先の美術に異議を唱える仕事の中心になっていた。

デュシャンのこうした仕事も、当初誰にも理解されなかった。従来の範囲内の美術は判るけれど、そこからはみ出す仕事に出会うと混乱が起きて、人々はどう理解すればいいのか戸

アルフレッド・スティーグリッツは「彼はこのオブジェで新しい考えをつくり出した」と擁護したけれど、その時点で「新しい考え方」は日の目を見なかった。

「美術作品」を審査する眼は、便器を展覧会会場に持ち込むのは不道徳だと考えた。デュシャンは、既製品にわずかに手を加えた「レディメイド」と称するオブジェによって、作品を最初から最後まで自分の手で支配する美術のあり方

惑い、理解の枠に入れることを拒絶する。好き嫌いや共感の要素が色濃い美術の理解は、美術上の通念を外れた作品については判らないと排除する。

デュシャンがレディメイドを発表した二〇世紀の前半は、現実の形を分解した人間像を描き、立方体や円筒形で風景を構成したキュビスム、人間や自然の実際から離れて思うままの色彩を使うフォーヴィスムを始め、次々にそれまでの常識をくつがえす考え方が沸き立った時代である。美術の考え方が根元から変化した。

しかし、いまもなお、私たちの常識的な美術観では、日常生活で眼にする物の姿が美術作品から消えていると、この作品は判らないとの思いに捕われやすい。幼いころに、形も色も、現実に縛られることなく、あれだけ自由に絵を描いていたにもかかわらず、常識的なことにも専門的なことにも知識を蓄えて、物の見方を安定させた人の眼には、その安定を突き崩す美術は、素直な理解につながりにくい。

## デュシャンの逆説

美術家たちは一方で、慣習の枠を崩して、その外に出ようと懸命な試みを繰り返す。新たな美術が理解され、広く受け入れられる時間は次第に短かくなっている。岡本太郎がかつて「新しいといわれたら、それはもうすでに新しいのではないと考えたってさしつかえないで

しょう。」『今日の芸術』と言ったように、新しいものの輝きは短時間で失せる。だからひところ、美術家たちは輝きを追いかけて懸命に新しさを競っていた。いまも独自の仕事をつくり出そうと努める。それでも、美術家たちの実験は、すぐに理解されずとも、誰も驚かなくなってきた。

デュシャンの《泉》は、依然として素直にその価値は認められにくい。確かに《泉》は、じっくり鑑賞して味わうには堪えない。商店に行けば誰でも買える便器である。しかも制作当時の現物は失われ、現存するのは複製品でしかない。デュシャン自身が、複製をよしとしていた。彼はオリジナルの重要性を否定し、作品をつくるに到った考え方のほうが大切であると考えた。

《泉》は、美術作品を創作するのに必要な手業（てわざ）を拒否している。これが美術となるのは、作家の意図と、これを美術の場に引き出した作家の行為が、美術としてしか分類されないからである。常識の枠を破る「美術」の反語としての意味が、この小便器には背負わされている。

従来の美術を否定するから美術になるという逆説が仕組まれる。

そういう仕掛けを知らずに、これを一目見て、すぐれた美術作品だとは誰も思わないだろう。もともと作者は、美術というものに疑いの眼をもつように仕向けている。なぜこれが美術の場に置かれているから美術作品になる。美術なのか

166

どうかは、作品自体の外観や形状からだけで決まるのではない。それがどういう場にあり、どう扱われているかに大きく左右される。作者は、それを逆手に取って、美術でない物を美術にしてしまうのである。その仕掛けそのものが、美術なのである。展覧会に出品されている、美術館の展示室に置かれる、画集に出ている。そういう美術のための場が、美術作品をつくっていく。

## 美術の枠の外へ

二〇世紀に入ってから現代まで、素っ気ないもの、汚らしいもの、醜い感じを与える作品が増えてきた。最大の理由は、作家たちが美術に求めることが変わった点にある。美術の意味を問い直し、誰もやっていないことをやる。二〇世紀は、そういう試みが盛んになった。

そしてまた、美の形が崩れ多様化して、醜いものにも美を見出す姿勢が肯定されるようになった。

こうして変化した美術に対して、見る側の人は、素直に腑に落ちることがない。最近の美術はどうもよく解せないということになる。その変化を考えれば、判る、判らないは背中合わせである。判ることのなかには判らないが忍び込み、判らないにも判るが溶け込んでいる。

マルセル・デュシャン、あるいはパブロ・ピカソの破壊された顔の女たち以降、作家たち

167

は、一目見れば判るような、現実と同定できる美術をつくらなくなった。マルセル・デュシャンは古典的な美術を崩し続け、ピカソの女性像では現実を連想させる回路が意識的に断ち切られている。「社会関与型」美術が例となるように、作品をつくることよりも、他人との関係を結ぶ行為に大きな力点が置かれるようにもなる。

美術を受け取る私たちも、「美術作品」を鑑賞するつもりでいると、しばしばはぐらかされる。見る側も首を傾げたくなる美術も抵抗感を乗り越えて視野に入れることが大事になる。

いや、その抵抗感の正体を考えることこそが大事になる。

## 「判らない」から「判る」へ

判らないは拒絶に似ている。拒絶は、判ろうとする態度を捨てることでもある。判らない美術にも好奇心を注げば、判らないことに裂け目が生じる。その隙間から判る可能性が見えてくる。感じたことを意識して、そこを手がかりにして考えればいいのである。

研究者、批評家、学芸員といった専門家たちもまた、自分の関心を軸に知識や経験を広げて、さまざまな種類の美術に関心を浸透させている。自分の関心が水面に投げた石となり、関心の広がり方は、専門家と美術愛好者のあいだであまり差はない。専門家は、関心を広げることを仕事にし、美術愛好者は、自分の関心を気ままに扱える。

自由に、気ままに美術を体験する。何の義務もないし、途中で探索を放棄しても、誰にも文句は言われない。判ったへの入口はあるけれど、完了する出口はない。判った気になれば、美術はさらにその奥へと誘う。そしてまた、よく判らないこと、意外なことに出会う。けれど一度判ったと思えた経験は、愉しみや喜びをさらに強めてくれる。その繰り返しが、判るを生み、判る量を増していく。

## 判らないことを愉しむ

感動や驚きは、判ることの始まりである。判るは、共感でもある。美術作品と響き合う自分を見つけ、作品の働きかけに反応する自分を意識する。共感は内心で温もりをもって保たれる。

どうも最近の美術は判らないと言うとき、自分の見方へのこだわりがきっとある。そんなときに、何が判らないのだろうかと、自問してみると、自分の見方の垣根が見えてくる。それと同時に、判らない美術の判らない部分は、作品のなかに入っていく入口でもある。作家がなぜそうしたか。その原因や理由を少し思いやってみる。判らないままで終わるかもしれない。それでも、判るほうへと、つまり共感をもてるほうへと、一歩近づくことになる。

良し悪し、判る判らないの判断の基準が自分なりにできていても、それはつねに揺れ動いている。安定してしまうと、その範囲外を受け入れがたくなる。いつも揺れていて不安定であるほうが、かえってさまざまな美術を容認する柔軟性は保つことができる。こだわりが強ければ、こぼれ落ちてしまったものに潜む魅力を見逃がすことになる。頑なになることを警戒しないと先に進めない。判断基準などむしろ自分から揺り動かし、判る判らないのあいだを行ったり来たりすれば、不安定を愉しむことができる。

肝要なのは、柔らかい中心軸をもつことである。確かだと思っていた自分の基準にすがりつくのではなく、右往左往を愉しみながらゆったりした構えをもつことが、判らないと感じた美術を近しいものに変えていく。自分の見方、価値基準に柔軟さは欠かせない。どんな美術も、その柔軟な構えに応じて、見えていなかった新しい貌を見せてくれることだろう。判る判らないのあいだを漂うことに美術の愉しみがある。

# むすび

## 美術の語りかけ

美術を愉しむために、七つの扉を設けて話を進めてきた。扉はほかにもいくつかあるだろう。人それぞれにきっかけを見つければ、それはその人の扉になり、美術は、どんな扉からでも訪ねてくる人を待ち受けている。これまでに掲げてきた扉は、筆者の経験に基づいて挙げてみた。作品を買うなど、ときには眼をつむって、分不相応の金銭を支払ったこともある。

そうして手元にやってきた作品との対話と愛着は、展覧会や画集で見るときよりもずいぶん濃密だと実感させられた。そんな体験があるから、買うことを第5章で扉を開く把手(とって)のひとつにしたが、必須の条件ではない。扉は人それぞれが見つけ出すものである。

美術の語りかけは豊かであるけれど、見る人が耳を閉ざしていれば、何も届かない。耳を傾けるとさまざまな事柄が聞こえてくる。たったひとつの色が深い世界へと導き、丸や三角

や走る線がいくつか結び合って軽やかな動きを誘う。描かれた仕草や表情が悲しみや怒りを呼び覚まし、絵のなかから吹いてくる風に世界が開かれる。針金のように細い人間像は、眩(まぶ)しい逆光のなかで街行く人の姿が細く見えるのと似ている。天空に向かってすっと立つ鳥の姿は、すべての鳥の、鳥である証(あか)しを示してくれる。ある作品はたったひとつのことを強調し、また別の作品はいくつもの角度からさまざまな見方を誘ってくれる。いまここに連ねた簡略な言葉も、筆者は頭のなかでは、ひとつひとつ作品を具体的に思い描きながら書いている。

色についてはマーク・ロスコ（図8−1）、形についてはワシリー・カンディンスキーやパウル・クレー（図8−2）、悲しみや怒りについてはウジェーヌ・ドラクロア、エドアルド・ムンク、パブロ・ピカソ（図8−3）、風についてはジョン・コンスタブル、クロード・モネ（図8−4）、海老原喜之助。細い人間像はアルベルト・ジャコメッティ（図8−5）、飛び立つ鳥はコンスタンタン・ブランクーシ（図8−6）。思いつくままに連ねた作品であるから、記憶を探ればまだまだ数多く浮かんでくる。

**感性から知性へ**

人は普段同じものに感動したり、涙したり、笑ったりするけれど、感じ方は強弱濃淡みな

172

違う。感じ方を集めてみれば、人間の数だけ違いは広がる。展覧会に来た人が、一点の作品の前でみな同じことを感じ、同じように感動していることのほうが不思議である。読み取り方がてんでんばらばらだから、美術作品は多面体となって煌めくのである。

美術は愉しむためにある。そして愉しみはひとつの型に集約されない。知的な愉しみなのだが、愉しみの入口にあるのは、知性よりもむしろ感性なのである。最初に、美術作品を見て生じる感覚の反応があって、知性だけをもって理解するわけではない。快さばかりではなく、不快や不安、嫌悪や閉口さえ含めて、やがて愉しみに通じていく。繰り返し述べてきたように、まずは感じること、それが何よりも大切になる。それだからこそ、たくさん見ることが役に立つ。見ることを積み重ねて、感じることを鋭敏にする。知の働きは、そのあとに続く。

感性と知性をもち出したのは、美術の愉しみが静かに波紋を広げ、つねにそのふたつが絡み合ううちに生じてくるからだ。それは、哄笑や激しい興奮といった身体的な反応とはつながらない。作品に対したときの感覚の反応、それについて考える内省的な知への刺激、美術はそういう作用を静かに及ぼしていく。もっとも、最近の美術のなかには、作家が、観衆の参加を呼びかけ、行為行動を主とするプロジェクトもあり、そこに参加すれば、身体的な行動で呼び起こされる興奮もあるだろう。

図 8 - 1　ロスコ《無題》　1970年

図 8 - 2　クレー《窓のある建物》　1919年

図 8 - 3　ピカソ《泣く
女》　1937年

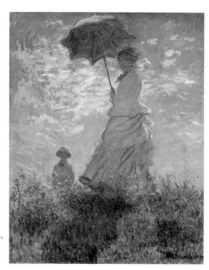

図 8 - 4　モネ《散歩、
パラソルをさす女》
1875年

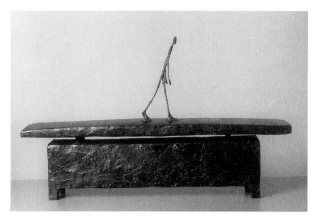

図 8 - 5　ジャコメッティ《雨中を歩く男》　1948年

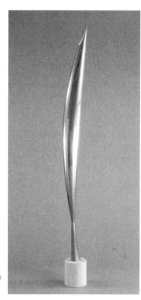

図 8 - 6　ブランクーシ《空間の鳥》
1936年

## 静かな愉しみ

愉しみは反芻される。作品の数々が普段眼にするのと違った世界を案内してくれる。日常生活が色褪せた時間だけで埋め尽くされたら、心が窒息する。人は誰でも、愉しみの時間を必要とする。美術はそういう時間を届けてくれる。

旅、スポーツ、ゲーム、音楽、何でも突き詰めようとすれば、奥の深さを感じさせる。芸術分野でもそれは同じであるが、美術は基本的に精神に働きかける。受け取った視覚の情報は、すぐに思考の回路に組み込まれていく。驚きや静かな感動は精神の働きを活発にし、これは何なのだろうか、なぜそんな感動が引き起こされるのだろうか、などといった思考を起動させる。考える行為自体が、好悪や共感反発といった心情に染められる。美術から受ける刺激をきっかけにして始まる思考は、論理の冷たさよりも感情の温かさをもっている。美術は、感覚に愉楽を与え、思考を新たな軌道に乗せる。

## 扉は自分で開く

そういう愉しみにたどり着くために、そしてそれと触れ合うために、本書ではその手掛かりになりそうな動機づけを七つ抜き出してみたが、この七つに順序はない。どれからでも美

術の世界に通じている。

ただ肝心なのは、自分で開けることである。扉の把手は自分で摑まなければならない。美術のある場には、腰を上げて自分から出かける必要がある。美術は物として存在することを根本にして、文学作品のように持ち運べるものではない。手元の画集や図録で見ることはできるけれど、実物には物体として発せられる膨大な情報が含まれている。色の具合でも材質の感じでも、実体を感取することで生まれる感覚の厚みがある。こういうものは、実物と出会わないと到底判らない。実際に現物を見たことが美術体験の核になって、画集や図録のページを繰るときにも、情報の不足を補ってくれる。

## 見ることは愉しむこと

見ることの最初は、色彩や形の愉しみに満ちた眼の愉楽である。見る人は内心でそれにさまざまな意味を与える。その作業自体もまた、愉楽とともにある。なぜならばそこで、自分の内心を探り、自分にふさわしい作品との関係を見つけ出すことができるからである。その作業は、自分自身を確認することにほかならない。そしてそれは、意識の作業としては根源的なものであり、何ものにも代えがたい。

そういう作業を考えてみれば、美術の見方に上等下等といった質の差はない。始まりと膨

## 自分でつくる自分の見方

自分の見方は自分でつくる。自信がないとか心もとないとか、揺らぐことはあるだろう。

けれども、正しい見方は存在しないから、それぞれその人なりに見れば、美術は柔軟に応えてくれる。扉を開けて歩んでいくとき、踏み惑いながら自分の足で進むに越したことはない。

繰り返し強調したい。美術は愉しみのためにあるのだと。現代の判りにくい美術も、まずは見ることで刺激を得られば、作家の意図は少しでも伝わり始める。見慣れない新しい形の美術が、その内容を、朧気にでも理解されるようになるには、時間がかかる。モネやピカソの絵が、抵抗なく親しまれるまでには、無数の人の眼に晒されて、見られることに堪えてきた長い時間が必要であった。判らない美術に向き合って、たくさんの人が首を傾げ、それぞれに自分なりの視点で行なった解釈が膨大に積み重なる。長い時間が経つうちに、消えるものと生き永らえるものとが幾度も選り分けられて、個人を超えた見方が出来あがっていく。

判るということは、そうした見方を分かちもつことでもある。

らんでいく過程とだけがある。美術を見ると、何ほどか自分の断片は投影され、気に入った作品を思い描いていけば、自分の好みや性格も見えてくる。そういう自己発見も伴う美術の愉しみは、満足して完了することはない代わりに、繰り返されて飽きることもない。

しかし、それに寄りかかるばかりではいられない。時間がつくり上げる見方は尊重するに値し、大切な拠りどころになるけれど、それでもなお、自分なりの見方から出発し、それを育てていくことで、美術からの養分で自分を潤していくことができる。そのとき、美術の体験はかけがえのない営みとなる。

## あとがき

　美術に近づき親しむ道筋には、どのようなものがあるだろうか。折に触れてそんなことを考えてきた。

　およそ四五年間、美術館の現場で仕事を続け、学芸員としては展覧会の準備、作家作品の調査に追われ、責任者になってからは、予算、人事、外部との折衝など、作品から離れた仕事も多くなる。けれどそれも考えようによっては、美術との別の付き合い方が加わったことであり、幅広く美術に関わる時間が増えた。

　初心に還るなどいまさらできようもないが、振り返ると、飽きもせず退屈することもなかった。美術館を退き、改めて、美術に親しみ愉しむことについて考えてみた。美術館の内側からでなく、美術愛好者としてどのような愉しみ方があるのだろうと思いめぐらせる。そうして筆を染めた。

美術館で働いていると、できるだけ多くの人に来館してもらいたいと思う。そう思っても、展覧会は入場者の多寡で良し悪しが決まるものでもない。斬新なテーマをつくって、懸命に作品の所在を調べ、ようやく充実した展覧会が出来あがった。それなのに、来館者数が期待をはるかに下回っている。いい展覧会には人が来ない。人が来ない展覧会こそ質がいい。そううそぶきながら嘆息したこともある。

学芸員の思い入れとは別に、とっつきにくい展覧会、関心が持てない展覧会もあるだろう。そういう展覧会にも足を踏み入れると新鮮な発見がある。講演会やラーニングに参加してみれば、思ってもみなかったことに気づかせてくれる。美術の愉しみは、もちろん美術館ばかりにあるのではない。その気になれば、街なかのあちこちで見つけられる。画廊めぐりを趣味にする人もいるし、秘かにコレクションづくりに励む人もいる。美術を愉しむ態度もいろいろである。

そんなことを考えながら、美術を愉しむ入口の扉を七つ数えあげてみた。それを骨組みにして本書は構成されている。世に溢れる名画や美術史の解説書とは趣が違う。近づきにくい「現代美術」の垣根を低くしようとも試みた。自分の体験を顧みると失敗談もいろいろあるが、書けないことも多い。けれどこうして脱稿すると、大抵のことが経験に基づいていて、美術にどっぷりつかって生活してきた自分を思い知らされる。それをさせてくれたのは、美

術の豊かさにほかならない。

本書を読んだ人が、その豊かさに近づく手がかりを少しでも得てくれれば、本書を書いた意図は叶えられる。さらにはその先へ進む指針となれば、望外のことだ。自分で愉しみを見出そうとすれば、美術はいくらでも応えてくれる。

末尾になるが、鉛筆書き原稿の入力を手伝ってくれた家族、文章の冗長さを指摘するなど適切な助言をくださった中公新書編集部の吉田亮子氏、胡逸高氏に深甚の謝意を表したい。

二〇二三年八月

山梨俊夫

図版一覧

## 第7章

## むすび

図版一覧

図3-5　萬鉄五郎《かなきり声の風景》　1918年　50.5×61.0cm　画布、油彩　山形美術館寄託

図3-6　藤島武二《蝶》　1904年　44.5×44.3cm　画布、油彩　個人

図3-7　小出楢重《支那寝台の裸婦（Aの裸女）》　1930年　53.0×65.1cm　画布、油彩　大原美術館（写真提供）

図3-8　岡本太郎《森の掟》　1950年　181.5×259.5cm　画布、油彩　川崎市岡本太郎美術館

図3-9　野見山暁治《人間》　1961年　145.6×97.2cm　画布、油彩　福岡市美術館

図3-10　荻原守衛《女》　1907年　高さ47cm　ブロンズ　東京国立近代美術館

図3-11　ヘンリー・ムア《ナイフ・エッジ》　1961/76年　358×140×120cm　ブロンズ　国立国際美術館（撮影：福永一夫）

図3-12　遠藤利克《無題》　1982年　円周800cm　水、大地、大気、太陽（撮影：山本糾）

図3-13　ケルテス《エルネスト、パリ》　1931年　（ロラン・バルト『明るい部屋』から）

第4章

図4-1　アングル《ルイ＝フランソワ・ベルタンの肖像》　1832年　116×95cm　画布、油彩　ルーヴル美術館

図4-2　セザンヌ《アンブロワーズ・ヴォラールの肖像》　1899年　100×81cm　画布、油彩　プティ・パレ美術館、パリ

図4-3　運慶・快慶《金剛力士像》　13世紀始め　阿形像高＝839cm、吽形像高＝845cm　木造、彩色　東大寺南大門

図4-4　運慶・快慶《無著菩薩立像（左）・世親菩薩立像（右）》　1212年　194.7cm（無著菩薩）・191.6cm（世親菩薩）　木造、彩色、玉眼　興福寺（写真：飛鳥園）

図4-5　ミケランジェロ《ダヴィデ》　1501-04年　高さ410cm　大理石　アカデミア美術館、フィレンツェ　creative commons, Commonists

図4-6　《称名寺境内図》（部分）　1323年　紙、着彩　95.0×91.0cm　称名寺（神奈川県立金沢文庫保管）

図4-7　《メッカの神殿図タイル》　17世紀　トルコ　縦61.0cm　陶板、釉下彩画　ジャミール・ギャラリー、ヴィクトリア・アンド・アルバート美術館、ロンドン

第5章

図5-1　俵屋宗達《風神雷神》　17世紀　2曲1双（各169.8×154.5cm）　紙本金地着色　京都・建仁寺

図5-2　尾形光琳《風神雷神》　18世紀　2曲1双（各164.5×181.8cm）　紙本金地着色　東京国立博物館

# 図版一覧

書店

**第 7 章**
岡本太郎著『今日の芸術』2022年、光文社文庫

引用文献一覧

　術家のリアリティ』2009年、みすず書房
高橋由一著、柳源吉編「高橋由一履歴」『日本近代思想大系17　美術』（青
　木茂・酒井忠康校註）1989年、岩波書店
高村光太郎著「緑色の太陽」『芸術論集　緑色の太陽』1982年、岩波文庫
岸田劉生著「内なる美」『劉生画集及芸術観』『岸田劉生全集　第二巻』
　1979年、岩波書店
萬鉄五郎著「鉄人独語」『鉄人画論』1968年、中央公論美術出版
藤島武二著「態度」『芸術のエスプリ』1982年、中央公論美術出版
小出楢重著「大切な雰囲気」『大切な雰囲気』1975年、昭森社
岡本太郎著『今日の芸術』1959年（初版）、2022年（新装版）、光文社文
　庫
野見山暁治著「ぼくがフランスで得たもの」『署名のない風景』1997年、
　平凡社
田淵安一著『イデアの結界』1994年、人文書院
荻原守衛著「予が見たる東西の彫刻」『彫刻真髄』1991年（復刻版）、碌
　山美術館、1911年（初版）、博文館
高村光太郎著「彫刻十個条」『芸術論集　緑色の太陽』1982年、岩波文庫
ヘンリー・ムア著、宇佐見英治訳「彫刻についてのノート」、ハーバー
　ト・リード著、宇佐見英治訳『彫刻とはなにか』1980年（初版）、1995
　年（新装版）、日貿出版社
遠藤利克著『空洞説』2017年、五柳書院
シャルル・ボードレール著、本城格・山村嘉巳訳「1846年のサロン」『ボ
　ードレール全集Ⅳ』1964年、人文書院
夏目漱石著「文展と芸術」／夏目漱石著、陰里鉄郎解説『夏目漱石・美術
　批評』1980年、講談社文庫
ヴァルター・ベンヤミン著、高木久雄・高原宏平訳「複製技術の時代にお
　ける芸術作品」『複製技術時代の芸術――ヴァルター・ベンヤミン著作
　集2』1970年、晶文社
ロラン・バルト著、花輪光訳『明るい部屋』1985年、みすず書房

第4章
『世界美術大全集』第19巻（西洋編19　新古典主義と革命期美術）1993年、
　小学館
アンブロワーズ・ヴォラール著、小山敬三訳『画商の想い出』1980年、
　美術公論社

第5章
志賀直哉著「万暦赤絵」『万暦赤絵』1938年（第1刷）、岩波文庫

第6章
佐藤時啓著「プロセスとプロジェクト」『先端芸術宣言！』2003年、岩波

# 引用文献一覧

はじめに
ピエト・モンドリアン著、赤根和生訳編『自然から抽象へ＝モンドリアン論集』1987年（新装改訂版）、用美社

第1章
小林秀雄著『新編　日本少国民文庫　第9巻「美を求めて」』1957年、新潮社／『真贋』（2000年、世界文化社）に所収
ライナー＝マリア・リルケ著、高安國世訳『ロダン』1941年（第1刷）、岩波文庫
高村光太郎著「ロダンについて二、三の事」『芸術論集　緑色の太陽』1982年、岩波文庫
オーギュスト・ロダン著、高村光太郎訳、高田博厚・菊池一雄編訳『ロダンの言葉抄』1991年（第26刷）、岩波文庫／高村光太郎編訳『ロダンの言葉』1937年、叢文閣

第2章
フィンセント・ファン・ゴッホ著、宇佐見英治訳『ファン・ゴッホ書簡全集』第6巻、1970年、みすず書房
鈴木三重吉著『桑の実』1913年初出、1946年（第1刷）、岩波文庫
パスカル・キニャール著、大池惣太郎訳『はじまりの夜』2020年、水声社
アルベルト・ジャコメッティ著、矢内原伊作・宇佐見英治編訳『ジャコメッティ　私の現実』1976年、みすず書房
矢内原伊作著『ジャコメッティとともに』1969年、筑摩書房

第3章
岡倉天心著『日本美術史』2001年、平凡社ライブラリー
C・R・レズリー著、ジョナサン・メイン編、斎藤泰三訳『コンスタブルの手紙』1989年、彩流社
フィンセント・ファン・ゴッホ著、宇佐見英治訳『ファン・ゴッホ書簡全集』第5巻、1970年、みすず書房
ポール・セザンヌ、筆者訳「ジョアシャン・ガスケとの対話」（"Conversations avec Cézanne" edite par P.M.Doran, 1978, Macula）
ポール・セザンヌ著、池上忠治訳『セザンヌの手紙』（筑摩叢書99）1967年、筑摩書房
マーク・ロスコ著、クリストファー・ロスコ編、中林和雄訳『ロスコ　芸

山梨俊夫（やまなし・としお）

1948年横浜市生まれ．東京大学文学部美学芸術学科卒業．
神奈川県立近代美術館館長，国立国際美術館館長を経て，
社団法人全国美術館会議事務局長．主な展覧会企画に，
「火と炎の絵画」展，「テオドール・ジェリコー」展，
「視覚の魔術」展，「自然と人生」展，「ミケル・バルセ
ロ」展など多数．
著書『絵画の身振り』（昭森社，1990年，第2回倫雅美
　　術奨励賞／ブリュッケ，2018年）
　　『現代絵画入門』（中公新書，1999年）
　　『描かれた歴史』（ブリュッケ，2005年）
　　『風景画考 Ⅰ〜Ⅲ』（ブリュッケ，2016年，第67回
　　芸術選奨文部科学大臣賞）
　　『絵画逍遥』（水声社，2020年）
　　『現代美術の誕生と変容』（水声社，2022年）など

カラー版　美術の愉しみ方　2023年9月25日発行
　　　　　中公新書 2771

定価はカバーに表示してあります．
落丁本・乱丁本はお手数ですが小社
販売部宛にお送りください．送料小
社負担にてお取り替えいたします．

本書の無断複製（コピー）は著作権法
上での例外を除き禁じられています．
また，代行業者等に依頼してスキャ
ンやデジタル化することは，たとえ
個人や家庭内の利用を目的とする場
合でも著作権法違反です．

著　者　山梨俊夫
発行者　安部順一

本文印刷　三晃印刷
カバー印刷　大熊整美堂
製　本　小泉製本

発行所　中央公論新社
〒100-8152
東京都千代田区大手町 1-7-1
電話　販売 03-5299-1730
　　　編集 03-5299-1830
URL https://www.chuko.co.jp/

中公新書刊行のことば

一九六二年十一月

いまからちょうど五世紀まえ、グーテンベルクが近代印刷術を発明したとき、書物の大量生産
は潜在的可能性を獲得し、いまからちょうど一世紀まえ、世界のおもな文明国で義務教育制度が
採用されたとき、書物の大量需要の潜在性が形成された。この二つの潜在性がはげしく現実化し
たのが現代である。

いまや、書物によって視野を拡大し、変りゆく世界に豊かに対応しようとする強い要求を私た
ちは抑えることができない。この要求にこたえる義務を、今日の書物は背負っている。だが、そ
の義務は、たんに専門的知識の通俗化をはかることによって果たされるものでもなく、通俗的好
奇心にうったえて、いたずらに発行部数の巨大さを誇ることによって果たされるものでもない。
現代を真摯に生きようとする読者に、真に知るに価いする知識だけを選びだして提供すること、
これが中公新書の最大の目標である。

私たちは、知識として錯覚しているものによってしばしば動かされ、裏切られる。私たちは、
作為によってあたえられた知識のうえに生きることがあまりに多く、ゆるぎない事実を通して思
索することがあまりにすくない。中公新書が、その一貫した特色として自らに課すものは、この
事実のみの持つ無条件の説得力を発揮させることである。現代にあらたな意味を投げかけるべく
待機している過去の歴史的事実もまた、中公新書によって数多く発掘されるであろう。

中公新書は、現代を自らの眼で見つめようとする、逞しい知的な読者の活力となることを欲し
ている。